とみこの橡皮章

とみこはん

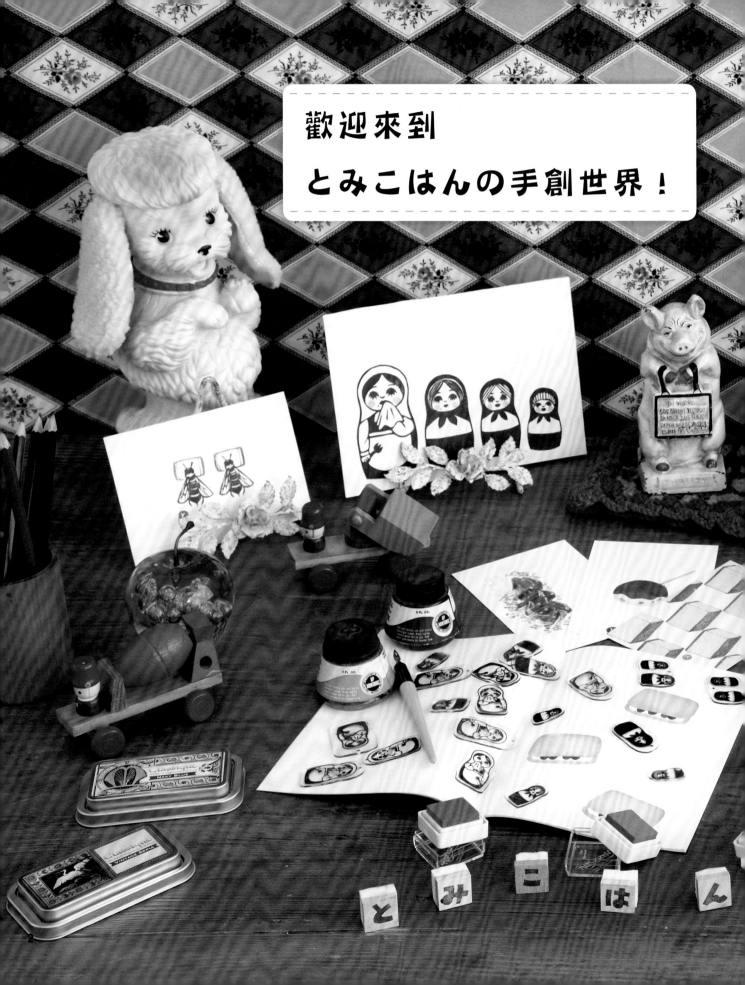

歡迎來到
とみこはんの手創世界！

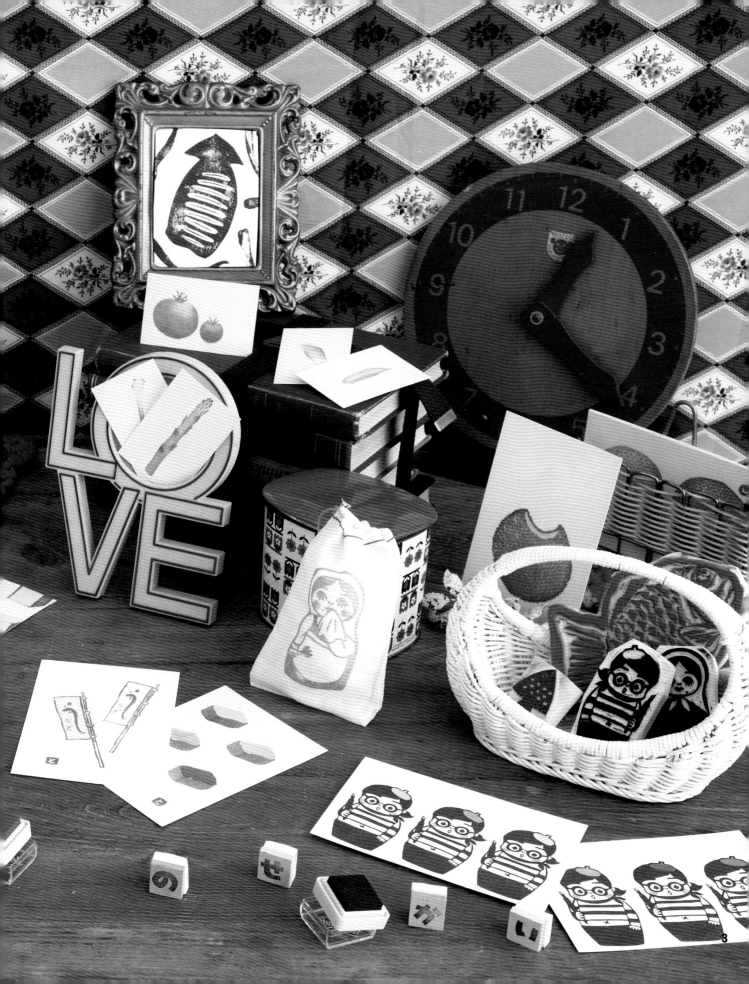

目錄

試著挑戰 俄羅斯娃娃橡皮章吧！

7

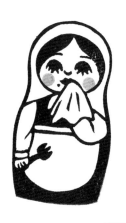

一起動手改造 REMAKE 雜貨

2 5

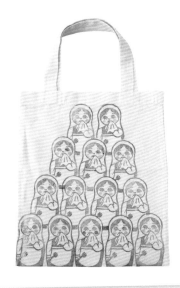

49　とみこはん・橡皮章的主題設計

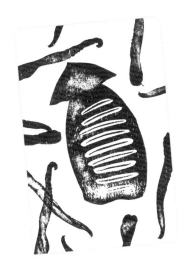

3

放大鏡標誌

縮小尺寸的原圖上，若附有放大鏡的標誌，
建議依自己喜好放大或縮小來描繪吧！

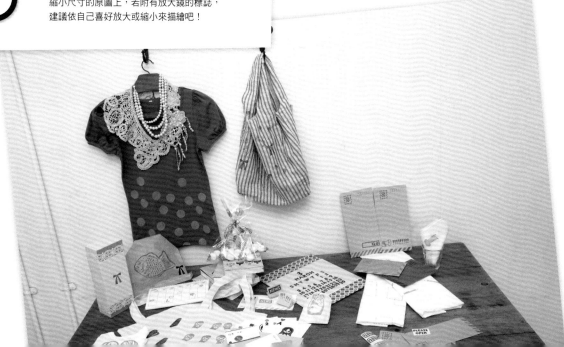

とみこはんの
小小建議

本書的主角導遊・とみこはん

老是雕刻著自己喜歡的東西,卻發現幾乎全都是食物的圖案,感覺似乎有點貪吃的老師。帶著無限喜愛的熱情為你講解橡皮印章的製作方法。

總之,不要有壓力,試著快樂地雕刻看看吧!隨心所欲,暢快地雕刻出自己喜歡的東西!

❶ 雕刻自己喜歡的東西。

選擇自己有興趣的圖案來享受雕刻的樂趣吧!喜歡的動物、喜歡的人的笑容、喜歡的話、喜歡的樂器、喜歡的車……將自己的「喜歡」都雕刻成印章吧!

❷ 草稿也是設計稿。

要預留下哪部分、雕刻哪部分,在畫圖案的時候就預先確認好是非常重要的事。先弄清楚白&黑色的輪廓,清楚的描繪下來。橡皮印章和剪頭髮是一樣的,一旦過頭就無法挽回了!因此,一開始的設計稿非常重要。例如:雕刻線條很多的人物圖案時,要一邊仔細研究雕刻的順序&排列,一邊畫圖案才行。

❸ 初心者請選擇較大的圖案。

一開始比較推薦將圖案放大來使用。總之,不慌不忙地雕刻最為重要。等到比較熟練之後,再來試試挑戰較小的圖案。順便一提,とみこはんの印章通常比較大喔!

❹ 雕刻的時候,必須膽大心細。

該雕刻的面就毫不猶豫的割除,該預留下來的線條就清楚的留下來。只要常常雕刻,運刀就會越來越順手。「覺得不太平順的線」,一旦完成之後反而會感覺「很有自己的味道」!只要這樣,製作印章也變得更有趣又好玩。

❺ 完成後要大大地讚美自己一下!

印章完成之後,一定要「真是太棒了!太棒了!」大大地讚賞自己一下。「繪圖・描繪・雕刻・蓋章」,順著流程完成的創造經驗很特別喔!請蓋在不同物品上,享受一下衍生而出的新鮮魅力!

❻ 注意不要受傷。

以刀片切割非常方便,但使用尖銳刀片要非常小心,才可以安心享受雕刻的樂趣。不小心受傷可是會影響想要刻章的心情呦!不是只有初學者,熟練刻章的人也要非常注意才行。為了防止受傷,不使用刀片時務必將蓋子蓋起來!

❼ 到整理清潔為止,不要忘記印章是橡皮擦這件事。

雕刻橡皮擦,比起想像中會切割出更多的小屑屑。一開始就鋪上報紙,或製作一個安全範圍也是一種辦法,這樣一來,雕刻結束後就不需要太費心收拾。記住,整理清潔也是很重要的喔!

試著挑戰
俄羅斯娃娃
橡皮章吧！

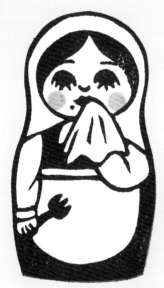
1 號

2 號

3 號

4 號

 STEP

事前準備	→	繪圖	→	描繪	→	雕刻	→	蓋印
1		**2**		**3**		**4**		**5**

STEP 1

事前準備

首先將所有雕刻橡皮章所需要的工具準備齊全吧！

可以輕鬆入門也是製作橡皮章的優點之一。

一旦製作順手之後，就可以開始慢慢採購各種不同的印泥唷！

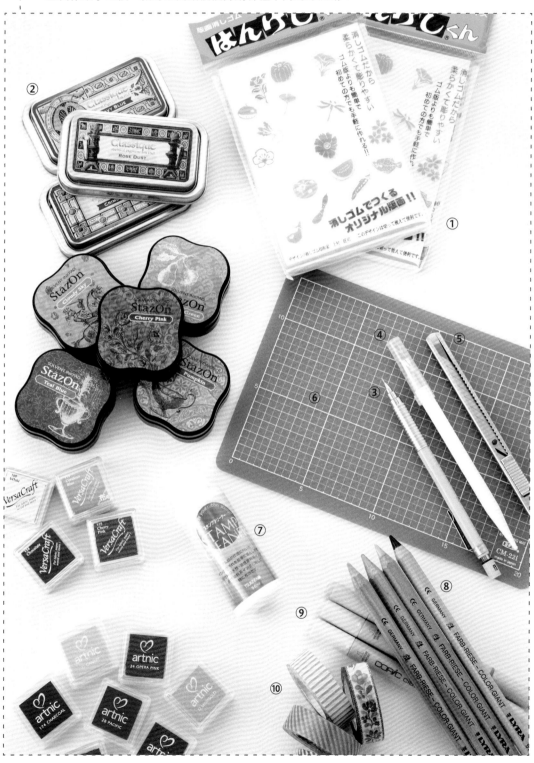

橡皮章の基本工具

① 橡皮章專用橡皮擦。

推薦使用橡皮章專用橡皮擦。とみこはん長年愛用HINODEWASHI的はんけしくん，不但具有最容易雕刻的硬度、可以保存的耐久度，還有可以依自己喜好切割大小的種種優點。

はんけしくん（HINODEWASHI株式會社）

② 印泥。

享受收集各種印泥的樂趣吧！從紙用印泥開始，到布專用或塑膠用等，市面上有很多不同材質專用印泥。とみこはん的食物印章使用的就是顏色種類非常多樣的紙專用artnic印泥＆布專用的VersaCraft印泥。還有可愛包裝的油性Classique印泥＆適用多種材質的StazOn印泥……，嘗試以各種印泥蓋印可是很有趣的唷！

各式印泥（TSUKINECO株式會社）

③ 鉛筆或自動鉛筆。

繪圖使用的道具。約HB左右的色度就可以了。

④ 筆刀。

特別推薦刀鋒尖銳，像鉛筆一樣好握的筆刀。普通的美工刀或雕刻刀也可以用來雕刻，但とみこはん特別喜愛這種操縱方便，可以雕刻細小圖案的筆刀。

筆刀D-401系列（NT Cutter株式會社）

⑤ 普通的美工刀。

切割橡皮擦或切取不需要的部分時使用。選擇適合自己手形並好握的刀子就可以了。

美工刀 AD-2P（NT Cutter株式會社）

⑥ 切割墊。

切割橡皮擦時，為了不割傷桌子最好準備一塊切割墊。

繪圖道具

圖畫紙。

一開始的構圖不管是在筆記本的角落，或宣傳單的背面，任何紙上都可以喔！也不一定要是自己畫的圖案，像是喜愛的圖案或是小朋友的塗鴉都可以用。

描圖紙。

可以看到底下的圖案，正確描繪線條的紙張。圖案描繪好之後，可將圖案轉印到橡皮擦上。

讓刻章更加便利的道具

⑦ 印章清潔噴劑。

蓋印完成後的印章清潔道具。好不容易才雕刻完成的印章，一定要清理乾淨才可以持久使用。

STAMP CLEANER（株式會社TSUKINECO）

⑧ 色鉛筆 / ⑨ COPIC麥克筆。

為蓋在紙上的印章圖案上色，或是加上像是西瓜種子這類細部的繪圖。使用麥克筆劃出的腮紅會更顯得柔和可愛呢！

⑩ 紙膠帶。

除了可以用來暫時固定之外，也可以作為印章的背景裝飾。若將印章印在膠帶上面，就成了自己獨創的設計款膠帶喔！

描繪

快樂的橡皮章 DIY 要開始囉！就從雕刻的圖案繪製開始動手吧！即使不擅長畫圖，只
要拿自己喜歡的圖案或是以描圖紙描繪圖畫，就可以簡單完成唷！

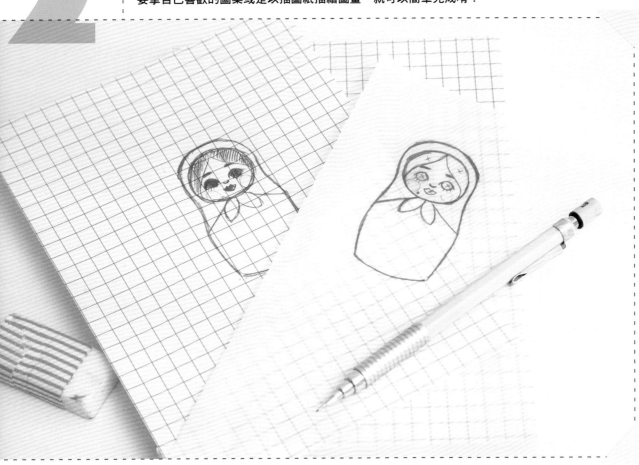

① 在紙上繪製圖案。

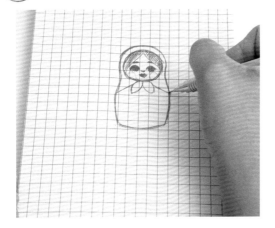

這次畫的是とみこはん特別喜愛的俄羅斯娃娃圖案。試著畫
上自己的五官表情，效果也不錯喔！

② 以描圖紙進行描繪。

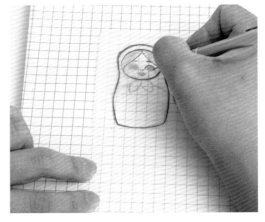

將紙上的圖案描繪到描圖紙上。線條盡量要粗且黑，而且要
清楚、整齊。這樣一來，雕刻的設計圖稿就完成囉！

3 不需雕刻的部分畫上╳記號。

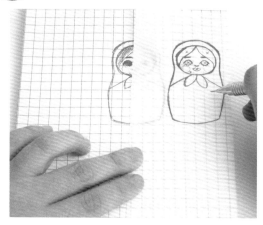

為避免將描圖紙塗黑會弄髒作品，原圖塗黑的區塊，也就是不雕刻的部分請畫上╳記號。

4 確認圖案是否描繪完整！

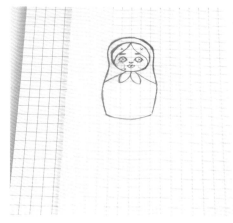

與畫在紙張上的圖案比較一下，檢查有沒有漏掉什麼細節。只要線條清楚整齊，就可以將圖案轉印到橡皮擦上了！

POINT!

首先挑戰名片大小的尺寸，等比較習慣後，再挑戰比較小型的俄羅斯娃娃圖案！

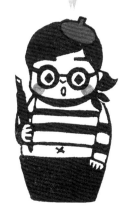

●初學者從大的圖案開始繪製！

雖然小尺寸的印章很可愛，但是初學者還是從大的圖案開始繪製比較好。等刻法習慣後，就可以再挑戰看看比較精細的作品。如果想要雕刻的圖案較小，建議拷貝放大後再來繪製唷！

●繪製線條需流利順暢，並且粗一點。

太細的線條在將圖案轉印到橡皮擦上時會有困難。另外，將描圖紙塗黑會弄髒作品。因此，即使是不雕刻部分的黑色區塊，輪廓線條也要清楚地繪製喔！

11

STEP 3 描繪

將圖案轉印到橡皮擦上後切取需要使用的部分,然後進入雕刻前的準備吧!

初心者為了方便雕刻,先從為橡皮擦板上色開始。熟練了之後,再從步驟④開始吧!

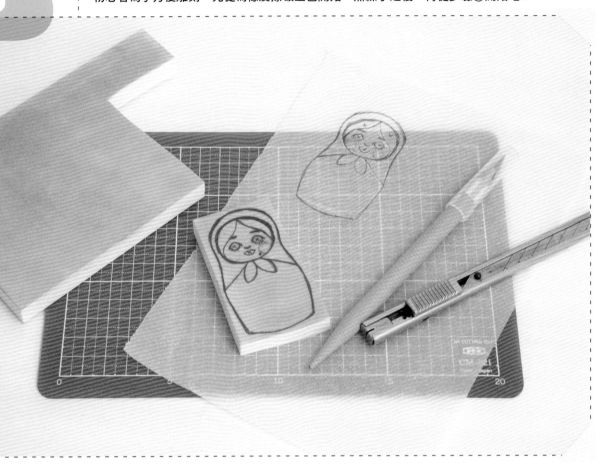

① 拍去橡皮擦板上的粉末。

橡皮擦板表面有一層薄薄的粉末,以手輕拍即可去除,如果還是很在意的話可再以清水清洗一遍。

② 在橡皮擦板表面上色。

選擇自己喜歡的印泥顏色,將橡皮擦板表面拍上顏色。如此一來,雕刻時就可以清楚分出線條所在,非常推薦試試看喔!

③ 以濕紙巾加以擦拭。

將橡皮擦表面拍上印泥顏色後，短暫放置一段時間，再以濕紙巾加以擦拭，並且確認顏色已沉澱附著於表面。

④ 描繪圖案。

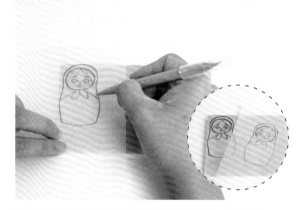

將描上圖案的描圖紙翻至反面，覆蓋在橡皮擦上。此時橡皮擦上下左右要與圖案保留約0.2cm的間隔距離。

⑤ 切割橡皮擦。

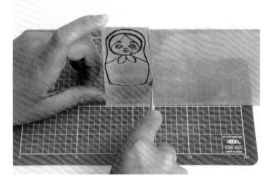

自描繪的圖案處往外約零點幾公分左右開始切割。這時建議使用普通的美工刀，將橡皮擦立起切割。

POINT!

●鉛筆的線條很容易轉印。

畫在描圖紙上的線條，只需要輕輕蓋印在橡皮擦板上就可以輕易的轉印過去。在轉印時要小心不要移位，才能轉印出清楚且俐落的線條喔！

●切割時須預留出上下左右的空間。

雖然是配合圖案的線條來切割，但稍稍預留出上下左右水平的空間，在蓋印時會更順手。例如：若印割成尖銳的三角形，手持時比較不好操作。所以以順手的刀片來切割，上下皆預留出水平的空間吧！

接下來要開始進入雕刻的步驟了，你已經準備好了嗎？希望你可以雕刻出自己想要的圖案來喔！

雕刻

由筆改成筆刀，要開始進入雕刻的步驟囉！大膽且細心地刻畫出粗細線條進行雕刻，
像握筆一樣的握住筆刀，一起來創作吧！

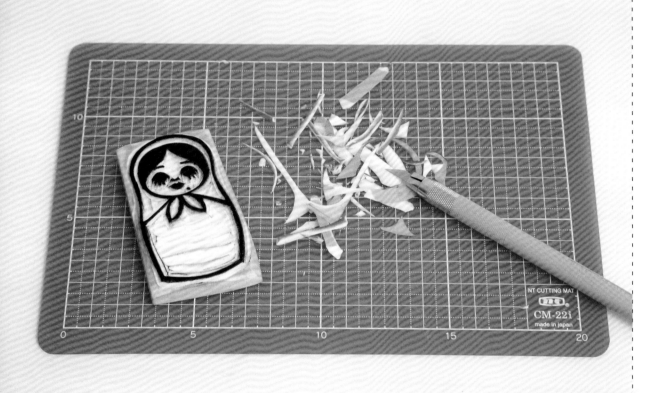

① 斜插入刀雕刻外側輪廓。 ➡ 再次逆向入刀，完成外側輪廓切割。 ➡ 割除外圍多餘的部分。

雕刻外側輪廓。

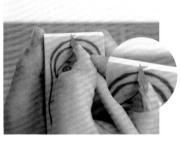

刀面貼著輪廓線條，沿著外側斜插入刀。

切割一圈後，回到最初的入刀處，反方向再次斜插入刀，作出V字形溝槽。依此切割一圈，俄羅斯娃娃的輪廓就出來了！

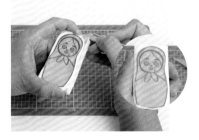

外側線條處理好後，再割除外圍多餘的部分。

2

雕
刻
服
裝
線
條
。

沿著輪廓斜插入刀……

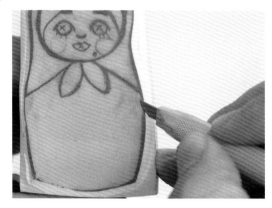

刀尖朝向印章中心處，斜插入刀雕刻，使切割完成的輪廓線條呈梯形切割面般。

→ 轉動橡皮章來進行雕刻。

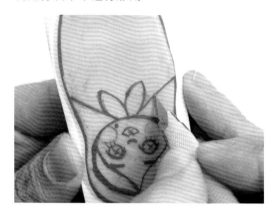

雕刻線條時，不是旋轉手部，而是旋轉橡皮章來運刀。

環繞一圈之後，先切割掉邊角。

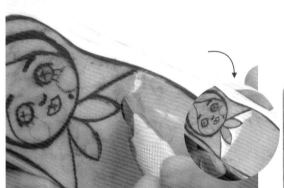

從容易雕刻的邊角開始，依著線條切割後挑起。

→ 從外側部分開始切割……

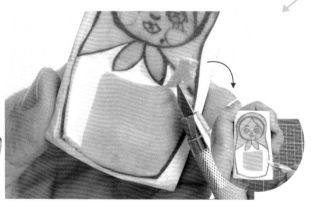

蝴蝶結底下的複雜細部結束之後，從服裝的外側開始進行割除。

像是雕刻V字形溝槽一般斜插入刀切割。

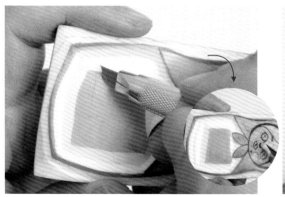

刀刃斜插入刀，以V字形溝槽般的包夾式運刀進行雕刻。

→ 服裝區塊雕刻完成！

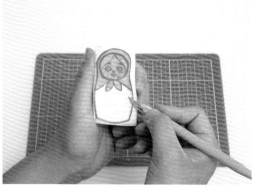

將服裝部分全部割除。不論是直向或橫向都可以，全部割除掉吧！

❸ 雕刻蝴蝶結區塊。

將刀刃插入蝴蝶結中間…… → 由兩側切進溝槽。 → 挑取包夾的區塊橡皮。

 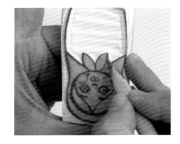 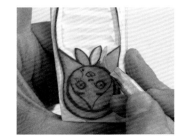

處理複雜的部分時，輕且淺的入刀是重點關鍵。

沿著蝴蝶結線條兩側往內側切入，作出V字溝槽。

只要正確切入作出溝槽，就可以輕鬆將割除的橡皮取下。

❹ 雕刻披巾區塊。

從寬處開始雕刻前進。 → 狹窄處入刀要淺。 → 輕鬆取下包夾切割的部分。

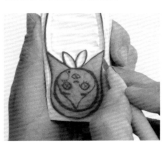 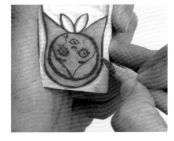 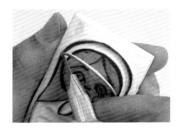

先從較寬的部分開始入刀雕刻吧！

太陽穴附近線條較狹窄的地方請小心淺淺入刀。

就像一口氣畫完線條一般，朝內側斜插入刀切割一圈，有些部分就會自動剝落。

切割邊角區塊…… → 浮起來後再行切割。 → 注意外側線條輪廓。

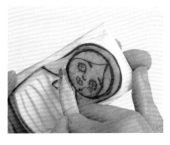 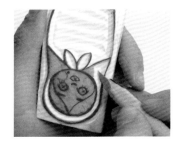 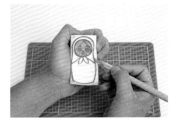

在切割比較大面積的區塊時，可以小面積分次入刀割除。

以刀刃輕輕碰觸，讓橡皮擦塊浮起之後再行割除。

在雕刻披巾的時候，要注意不要破壞外面的輪廓，不要過度雕刻到線條。

❺ 雕刻臉部區塊。

開始雕刻！ → 先從眉毛正上方沿著瀏海切割…… → 割除額頭區塊。

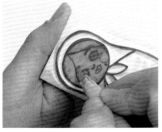 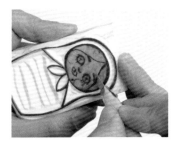 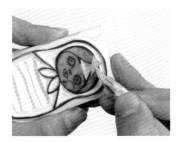

要雕刻比較困難複雜的臉部就好像是整形醫生一樣。先從額頭處開始雕刻。

先從眉毛正上方橫向切割，然後沿著瀏海兩邊內側斜插入刀切割。

這樣就可以輕鬆取下額頭的三角區塊了喔！像這樣一小部分一小部分慢慢進行雕刻即可。

從太陽穴旁開始…… → **沿著T字部位前進。** → **穿過鼻子上方。**

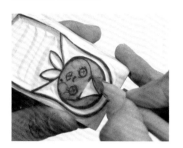 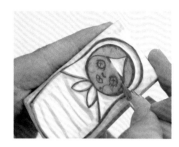 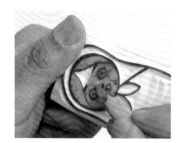

由太陽穴上方開始斜插入刀切割。　眼睛的上方·沿著T字部位前進。　預留一點距離停在鼻子線條的上方。

自然掉落！ → **臉頰要小心雕刻。** → **嘴唇下的區塊……**

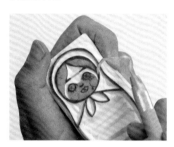 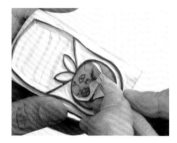 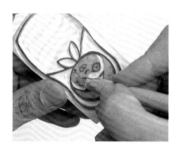

如此旋轉一圈之後，橡皮擦塊自然剝落，眼睛上方就完成了！　最迷人的部分是下眼睫毛。所以雕刻臉頰時請細心慢慢切割。　雕刻得太靠近了會變成櫻桃小口，請多加注意。切割時請沿著嘴唇線條稍稍外側一些。

可愛的痣也要注意！ → **從可以切下的臉部開始雕刻。** → **下巴也處理完畢！**

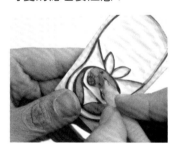 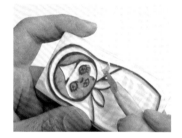 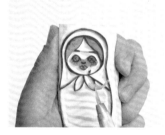

比較複雜的地方可以之後再來慢慢處理，所以比起原本圖案線條稍稍往外側一點雕刻也不用擔心。　總之淺淺·慢慢地雕刻前進。　就算是橡皮擦塊很難切除，也千萬不要強硬拉扯，請慎重且慢慢入刀。

嘴唇上方&鼻子下方務必慎重…… → **淺淺·慢慢地雕刻。** → **眼頭部分……**

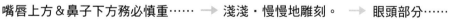

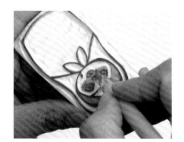 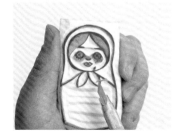 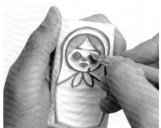

嘴唇部分的輪廓線條非常複雜，請小心處理！　入刀不要過深，沿著線條慎重地慢慢雕刻。　只剩下一點點囉！為了留下明眸大眼，千萬不要雕刻得太靠近呦！

鼻子的下方。 → **可愛的小臉蛋……** → **輕鬆雕刻下眼睫毛。**

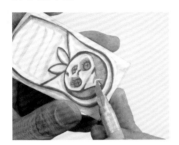 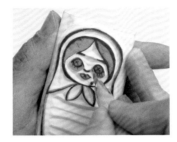 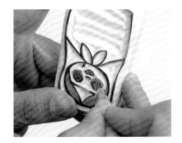

這回鼻子也要稍稍留下點線條。但沒有鼻子的俄羅斯娃娃也是很可愛的喔！

總算看起來比較像是人的臉龐了。預備開始修正熊貓眼囉！

超長的下眼睫毛請輕輕且慎重入刀。

大致雕刻完成之後…… → **再來進行微調整。**

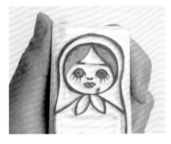 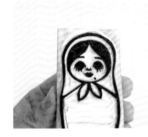

先暫停一下！表情靈魂的眉宇雕刻即將進入最後的步驟。

確認表情的感覺，試著蓋印看看！

橡皮章の基本雕刻方法

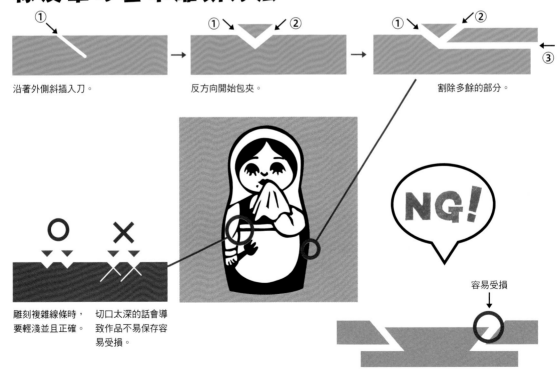

① 沿著外側斜插入刀。

→ ①② 反方向開始包夾。

→ ①② ③ 割除多餘的部分。

○ × 雕刻複雜線條時，要輕淺並且正確。 切口太深的話會導致作品不易保存容易受損。

NG!

容易受損

STEP 5 蓋印

一旦雕刻完成之後，就是最好玩有趣的部分了。就像疼愛自己小孩一般，
以飽滿的愛多多嘗試不同材質來蓋章吧！最初的蓋印特別感動喔！

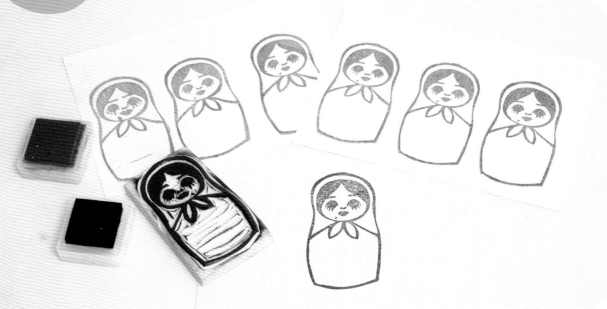

1 拍上印泥。

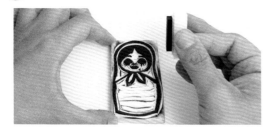

右手拿著印泥，輕輕鬆鬆的為印章整體上色。

2 蓋在紙張上。

在準備好的紙上輕輕蓋印。為了以防蓋印偏移，請以兩手握住按壓。依據力道不同，也會有不同的有趣效果喔！

3 完成！

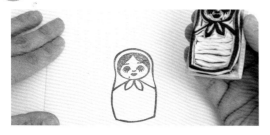

心跳不已！將印章拿起後，出現了這麼可愛的俄羅斯娃娃！有點模糊或歪斜的部分也是展現個性的一種魅力。多多嘗試各種方法吧！

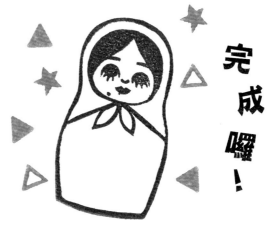

完成囉！

Enjoy!
自由創作可愛の俄羅斯娃娃

1 善用小小的印章
創作出豐富的表情。

讓可愛的俄羅斯娃娃表情更加獨特生動吧！只需要利用剩餘的橡皮擦塊製作小小的印章，就能追加一點不同的感覺喔！圓形的印章蓋在臉頰兩旁就好像腮紅一般，眼淚形狀的印章則像正在流汗或是流淚呢！將細細的線條並排在臉上就會出現「沮喪！」的表情。如此一來只要刻好一個俄羅斯娃娃章，就可以作出各種不同的表情唷！

善加利用剩餘的橡皮擦塊製作小小的印章。沾上各種顏色試著蓋印看看吧！

2 善用重疊蓋印穿，
穿著多變的包巾。

讓純白單調的俄羅斯娃娃，披上豐富色彩的包巾吧！將已經雕刻完成的俄羅斯娃娃的包巾部分再次以描圖紙描繪下來，然後轉印到橡皮擦上雕刻完成。包巾的線條很簡單就可以雕刻出來呦！包巾印章完成後，只要再沿著邊緣重疊蓋印即可。當然，蝴蝶結也不能忘記喔！這樣小紅帽風的俄羅斯娃娃就完成囉！

只要製作一個就可以一直使用。請和俄羅斯娃娃本體印章一起收藏保管喔！

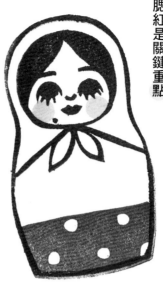

腮紅是關鍵重點

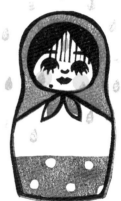

連雨滴也要
退避三舍的
俄羅斯娃娃。

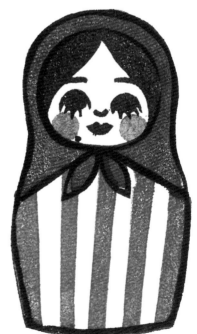

小紅帽風の俄羅斯娃娃

3 利用覆蓋法 有效率的複製。

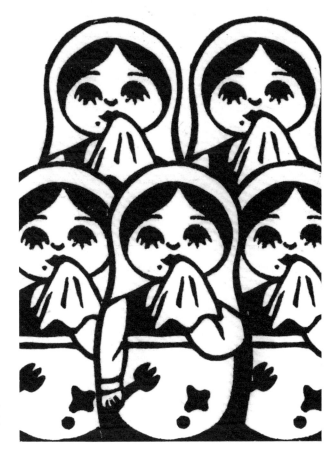

俄羅斯娃娃原本就是由很多個不同大小的娃娃套疊的民俗工藝品，如果只有一個真的太寂寞了！以描圖紙當作覆蓋重疊的工具，為他增加一些好朋友吧！首先以描圖紙覆蓋在俄羅斯娃娃上後描繪外圍輪廓，再沿著輪廓線將俄羅斯娃娃形狀剪下來。剪下的描圖紙再次覆蓋在原本紙張上的俄羅斯娃娃圖案上，然後再稍微重疊部分位置後蓋印即可。

 覆蓋上描圖紙。

 重疊部分後蓋印。

輕輕移開描圖紙。

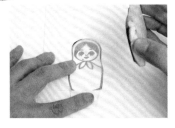

覆蓋上與俄羅斯娃娃一樣大小的描圖紙。以最初蓋上圖案的為中心點。

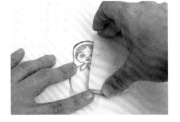

稍微重疊部分的描圖紙後再次蓋印。記住，蓋印位置不須錯開，小心謹慎的疊印上去。

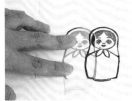

蓋上第二個俄羅斯娃娃之後，輕輕移開描圖紙。

 複製中！

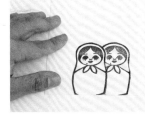

第二個娃娃出現在中央的俄羅斯娃娃背後了！就依照這個方法增加第三&第四個俄羅斯娃娃吧！

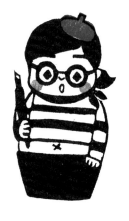

用來作為覆蓋遮蔽的紙最好輕薄一點。如果選用明信片這類有厚度的紙容易產生段差，請注意！選用描圖紙還可以看到下方的圖，比較不容易失敗喔！

4 變得更加時尚！製作衣服系列

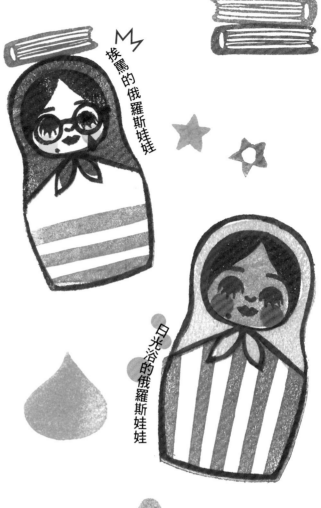

挨罵的俄羅斯娃娃

日光浴的俄羅斯娃娃

這次製作時，服裝的部分全部採鏤空雕刻，為的就是希望可以製作各種款式服裝。直條紋、圓點……只要雕刻出服裝尺寸大小的不同花樣印章，穿搭造型可是相當好玩呢！全部覆蓋上圖案或是只有下方部分覆蓋條紋也沒關係。將自己名字縮寫的第一個字的印章蓋印在腹部上，作成很有金太郎肚兜風的感覺也不錯哩！想為這麼可愛的小女孩搭配各種不同造型，就是作父母的心意吧！請為你自己的俄羅斯娃娃穿上各種不同的美麗衣裳吧！

只要變換印泥的顏色，感覺就會差很多喔！蓋上像是眼鏡等的裝飾小物享受一下cosplay的樂趣吧！

應用篇

拿著物品的可愛俄羅斯娃娃

習慣了各種雕刻方法之後，也可以試試製作拿著物品的可愛俄羅斯娃娃。拿著餐巾和叉子的可愛貪吃鬼風、握著鋼筆很有書卷氣質、脖子上掛著相機……都是很有趣的畫面喔！或作成像自己的好朋友&家人的五官也很好玩。從最基本的款式開始慢慢添加各種可愛的時尚小物，就是這款俄羅斯娃娃最大的優點哩！

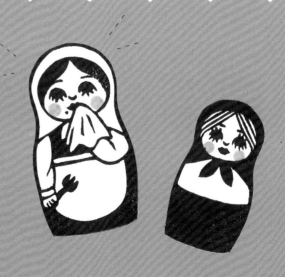

5 凸粉
立體加工

讓圖案呈現立體感，就算碰觸也不怕脫落
的神奇加工技術。先沾上印泥蓋在紙上，
再灑上凸粉以專用加溫器使其固定即可。
蓋在紙上或是雜貨上時比較不容易脫落，
非常推薦喔！本書範例作品則是用在名片
＆書衣上。

1 灑上凸粉。

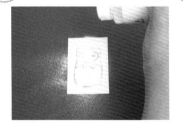

一蓋上印章立刻灑上凸粉。只需要薄薄
一層即可，確認圖案整體都必須灑上。

2 輕輕散落多餘粉末。

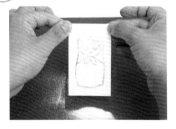

將紙傾斜，輕輕散落下多餘的粉末。拍
下的粉末可以再次利用請不要丟棄。

3 加溫固定。

以可吹出溫風的專用加溫器加溫約10
秒左右，等粉末融化就完成了。

加溫之後圖案呈現
立體微凸的模樣就
完成了。請特別注
意，吹太久可是會
燒焦呦！

製作時令人困擾的

Q&A

一邊享受
一邊快樂的
雕刻吧！

Q. 很不擅長畫圖。
　　畫不出屬於自己獨特的圖案該怎麼辦……

A. 沒關係！可以利用描圖紙來描繪圖案，除了一般橡皮章的圖案之外，像是可愛的手藝書、圖鑑、照片……你都能從中找出自己想要雕刻的圖案。但請注意，圖案也有著作權，所以只適用於個人使用，商業營利目的是不可以使用的喔！

Q. 沒辦法固定線條的粗細，雕刻時一會兒粗
　　一會兒細，很難控制。

A. 線條的粗細＆曲線正是橡皮印章獨有的味道。尤其是線條，自然不呆板才是手雕的獨特魅力喔！

Q. 想挑戰比較複雜細小的圖案，
　　對初學者是不是很困難？

A. 這樣的情況，可以試著將圖案的黑白線條顛倒過來試試看。雖然線條很複雜，但換成輪廓來雕刻也許會變得簡單一點也說不定。就算是同樣的圖案，也會呈現出完全不同的效果喔！也建議將圖案放大來雕刻呦！

Q. 途中到底雕刻到了哪裡，
　　自己也越來越搞不清楚時……

A. 為了不要讓印章受損，請使用柔軟的色鉛筆、水性筆，來補正消失的線條。

Q. 如果不幸刻錯的時候……！

A. 老實說，我也曾經失敗非常多次……但是都沒有關係，事後再以筆＆鉛筆來添加補足就沒有問題了！如果還是覺得很不滿意，就轉換個心情再來挑戰一次看看吧！只要常常雕刻，就可以掌握到其中的訣竅，加油喔！

Q. 印章要怎麼清潔呢？

A. 使用軟橡皮、濕紙巾、印章專用清潔劑，都可以完全清除表面的印泥。如果沒有裝上取手，也可以直接以清水沖洗喔！

Q. 印章使用完後的保存方法？

A. 使用完印章並完全清除表面的印泥之後，放到紙箱或塑膠盒裡保存。特別推薦放在陰暗的地方，印面朝上保存喔！還有請特別注意不要重疊堆放，避免黏在一起造成損害！

一起動手改造
REMAKE 雜貨

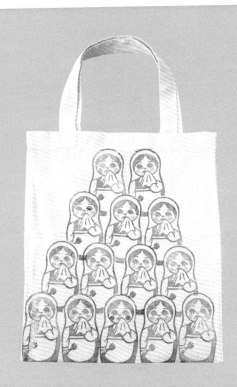

印章製作完成之後,是否會非常興奮地想著該蓋在什麼素材上呢?身邊的任何東西都可以拿來蓋章,一起來製作屬於自己的獨特雜貨!不論是送禮,或只是單純想沉浸在屬於自己的印章世界裡享受都可以,就讓生活充滿這些可愛印章的身影吧!

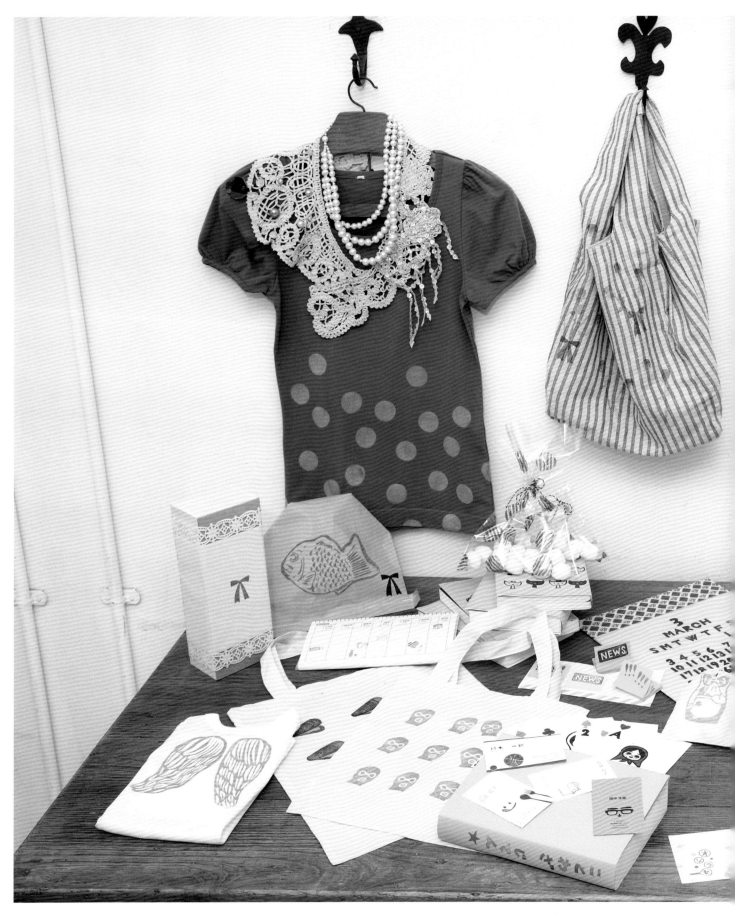

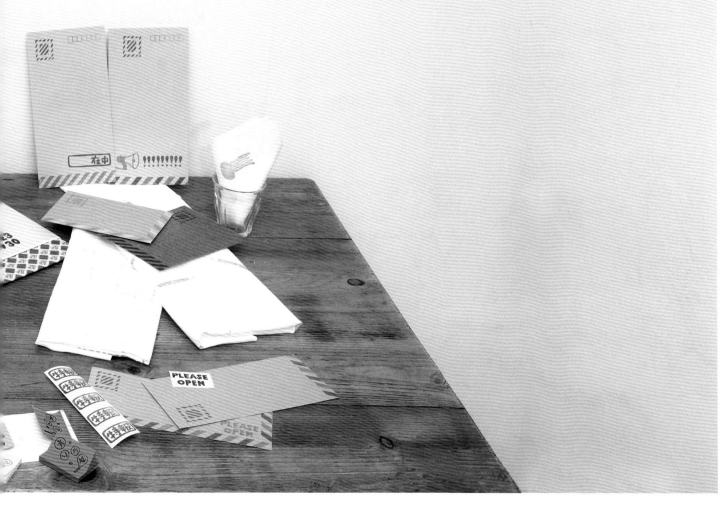

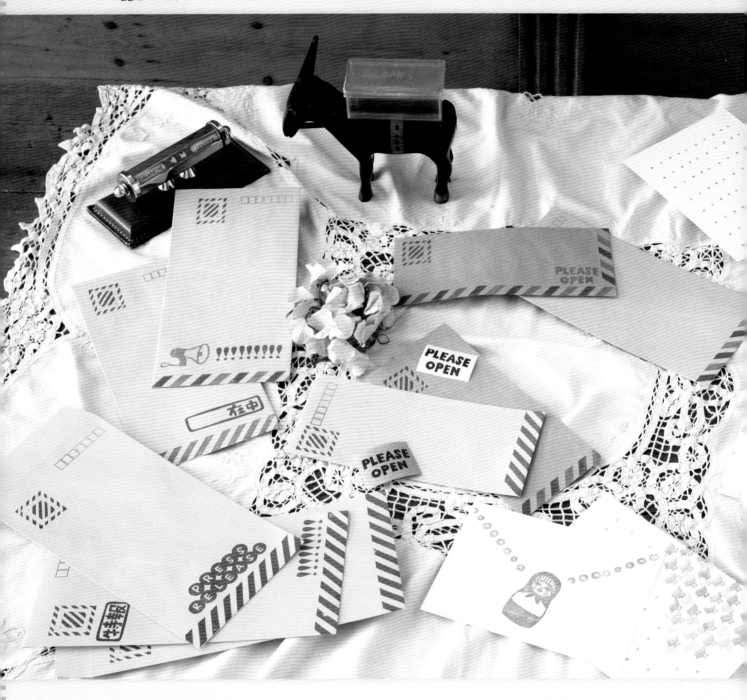

雖然一旦貼上郵票就看不見了……但是這是自己小小的堅持!

交替不同顏色組合的外國信封風格。紅色×藍色以外的組合也非常可愛喔。

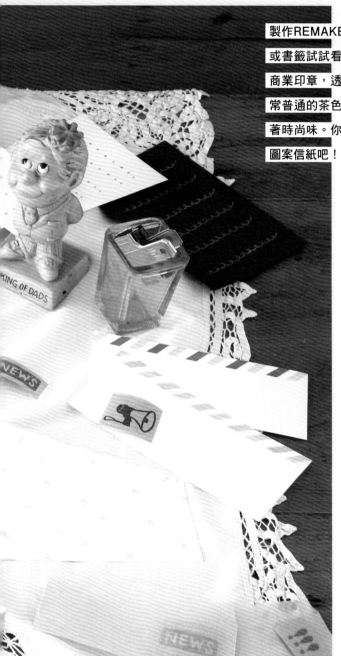

製作REMAKE雜貨就從簡單的信紙開始,先從簡單的信紙信封套組或書籤試試看吧!很容易讓人感覺到有點生硬的「○○在中」這種商業印章,透過手工雕刻之後,給人一種溫暖可愛的感覺。還有非常普通的茶色信封,邊緣蓋上外國信封風格的色塊組合後馬上洋溢著時尚味。你也一起想一些會讓人非常期待拆信&興奮不已的可愛圖案信紙吧!

PRESS RELEASE

在中

NEWS

特報

將很容易遭人忽視的DM蓋上印章,感覺似乎特別不一樣呢!

PLEASE OPEN

沒有任何的蓋印規範和規則!
隨心所欲地為這些普通的紙條&信封增添一些別緻的風味吧!

蓋上細長條的漸層波紋,優雅的可愛信紙就完成了!

月曆‧手帳

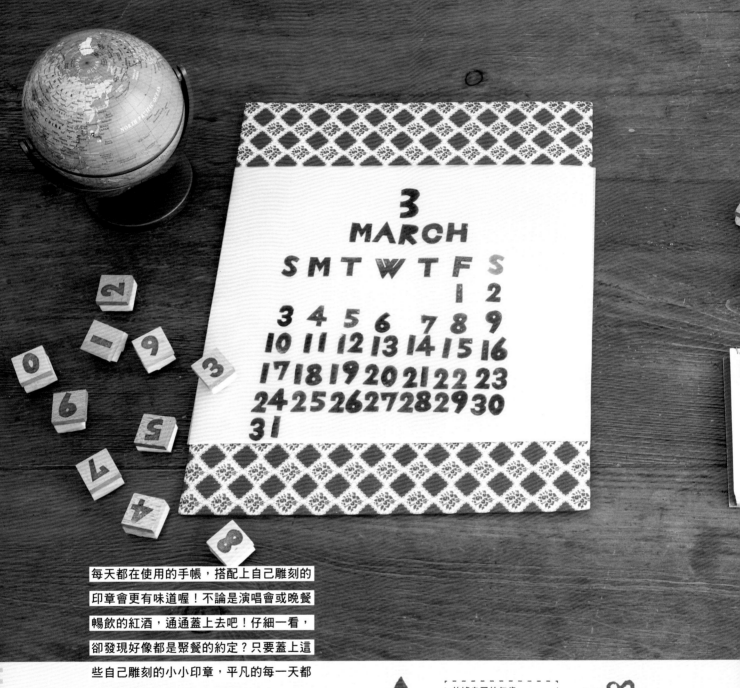

每天都在使用的手帳，搭配上自己雕刻的印章會更有味道喔！不論是演唱會或晚餐暢飲的紅酒，通通蓋上去吧！仔細一看，卻發現好像都是聚餐的約定？只要蓋上這些自己雕刻的小小印章，平凡的每一天都是值得慶祝的好日子！製作數字印章創作出只屬於自己的月曆也很不錯喔！看著自己製作出來的月曆＆手帳，感受只屬於自己的小小幸福，休假的時候就出外尋找一些可愛的信紙＆印泥……也是非常不錯的休閒娛樂哩！

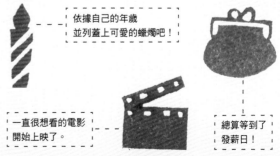

依據自己的年歲並列蓋上可愛的蠟燭吧！

一直很想看的電影開始上映了。

總算等到了發薪日！

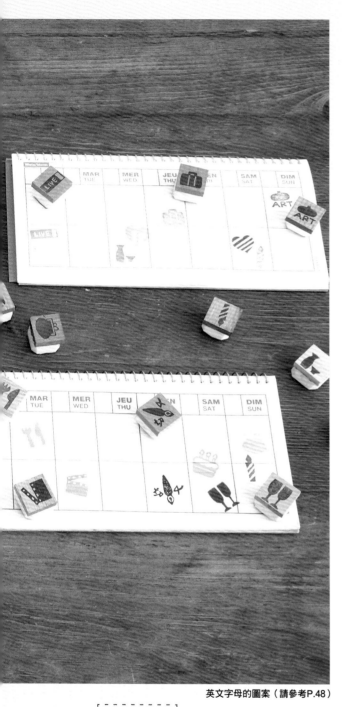

0 1 2
4 3
5 6
7
8 9

參加自己喜愛的
演唱會抒發壓力！

今天就想要一個人
靜靜地喝一杯。

重要的日子
就是要舉杯同歡。

請遵守截稿日！

有時休假也需要
ART的薰陶。

英文字母的圖案（請參考P.48）

今年的假期想要
去哪裡度假呢？

工作結束後，
到有名的餐廳赴約。

只要和心愛的他在一起，
不管哪裡都很快樂！

好朋友的生日
要好好慶祝一番。

31

環保袋

除了紙之外的其他素材也可以試試看！布小物中比較方便蓋印＆製作不同變化的，當屬四角環保袋！可以只蓋一個很大的圖案，或蓋上一整列自己喜愛的小圖案也很不錯。將裝蔬菜＆雜貨的袋子各自蓋上不同圖案也非常可愛喔！和一般的印刷圖案不同，印章獨有的色澤感＆風味特別的有趣，請大膽嘗試以各種不同的圖案蓋印看看！

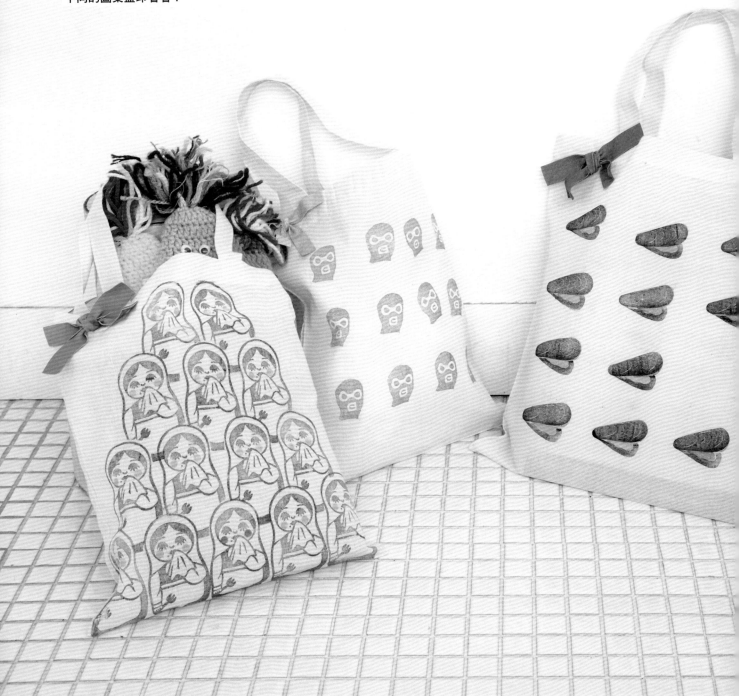

とみこはん CHECK!
布の蓋印方法

在布料上蓋印時，特別推薦選用布料專用的印泥（P.8的Versa Craft）。蓋印完成等印泥乾了之後，將熨斗的溫度調到棉專用的刻度，熨燙約15秒左右。情況也會依據布的種類＆耐洗程度而有不同，請注意！

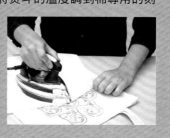

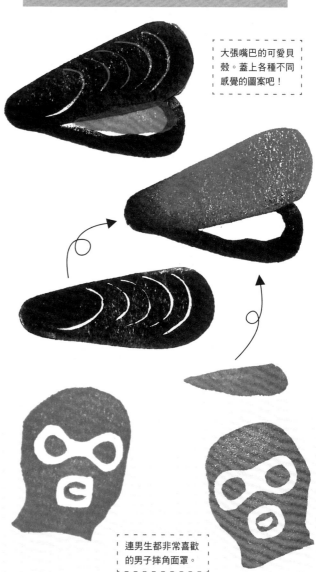

大張嘴巴的可愛貝殼。蓋上各種不同感覺的圖案吧！

連男生都非常喜歡的男子摔角面罩。

俄羅斯娃娃的圖案（請參考P.7）

筆記本‧便利貼‧便條紙

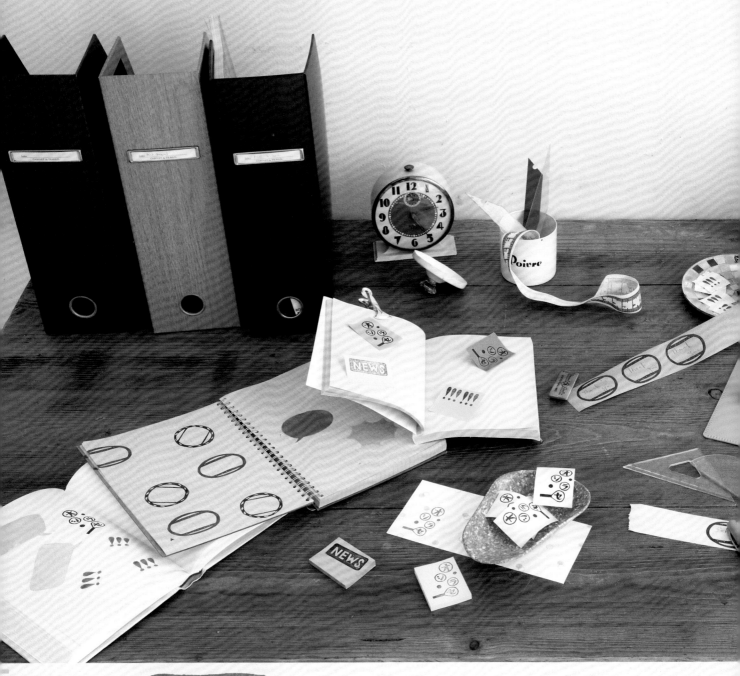

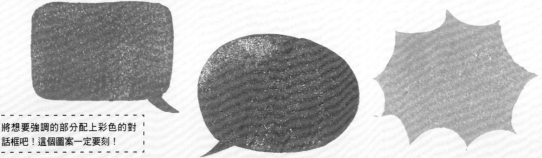

將想要強調的部分配上彩色的對
話框吧！這個圖案一定要刻！

每天都在書桌上念書＆工作，不如善用印章替這個有點無聊的書桌四周增添一些繽紛色彩吧！像是畫框或對話框這種框形的圖案非常的好用，使用範圍非常廣泛，蓋在給別人的便條紙上一定會讓人印象深刻的！便條紙用的お知らせ印章也很好用唷！還有像是驚嘆號「！」這種標點符號若製作成印章更是別有一番風味。大量的蓋在書籤或沾水貼紙上也非常的棒。但請小心，如果蓋太多圖案令人感覺太過輕浮就不好了！

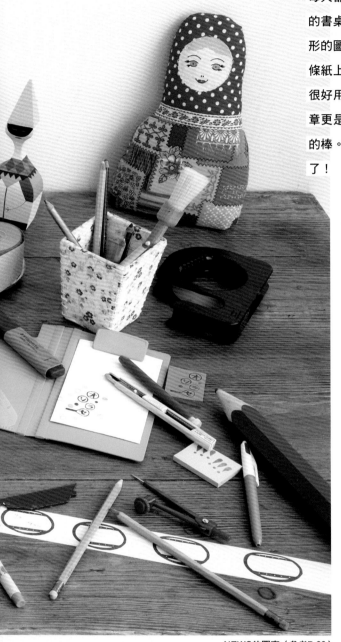

NEWS的圖案（參考P.29）

とみこはんの推薦
試著蓋在沾水貼紙上看看吧！

如同郵票一般，沾水就可以黏貼的膠帶不管什麼都可以試著貼貼看，非常有趣呢！預先在上面蓋滿印章，需要的時候剪下來，就可以輕輕鬆鬆的使用囉！這絕對是必買小物之一！

擴音器的圖案（參考P.28）

附著在泡泡裡的文字。只要有這款印章必定會留給人深刻的印象。

不只是用來留言，對於書籍或是資料的整理也非常有用處喔！

像這種小小驚嘆號印章，會讓你的筆記本或便條紙更加豐富有趣！

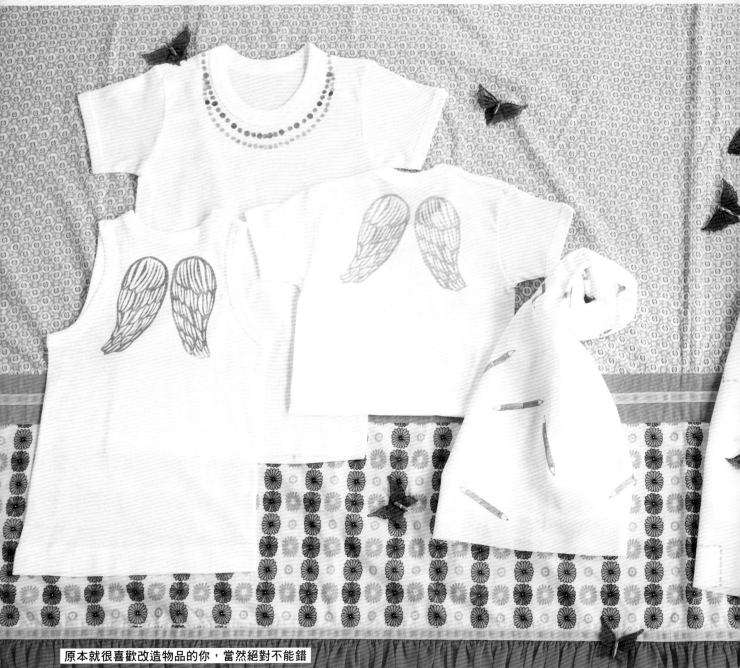

原本就很喜歡改造物品的你,當然絕對不能錯
過衣服或手帕!光是試想要印在純白T恤或擦
手巾上的圖案設計就已經非常有趣了!就算
是普通或簡單的圖案,只要稍稍改變蓋印的方
法就會呈現非常不同的氛圍。改造素色衣物習
慣之後,也可以嘗試看看改造有顏色或有圖
案的款式喔!只要敢大膽嘗試,屬於自己的
REMAKE雜貨世界就會變得更寬廣!

只要將左右兩邊顏色分開,就變成了兩色
鉛筆。可以當作考試時的頭巾圖案!

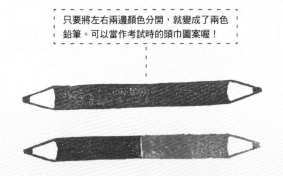

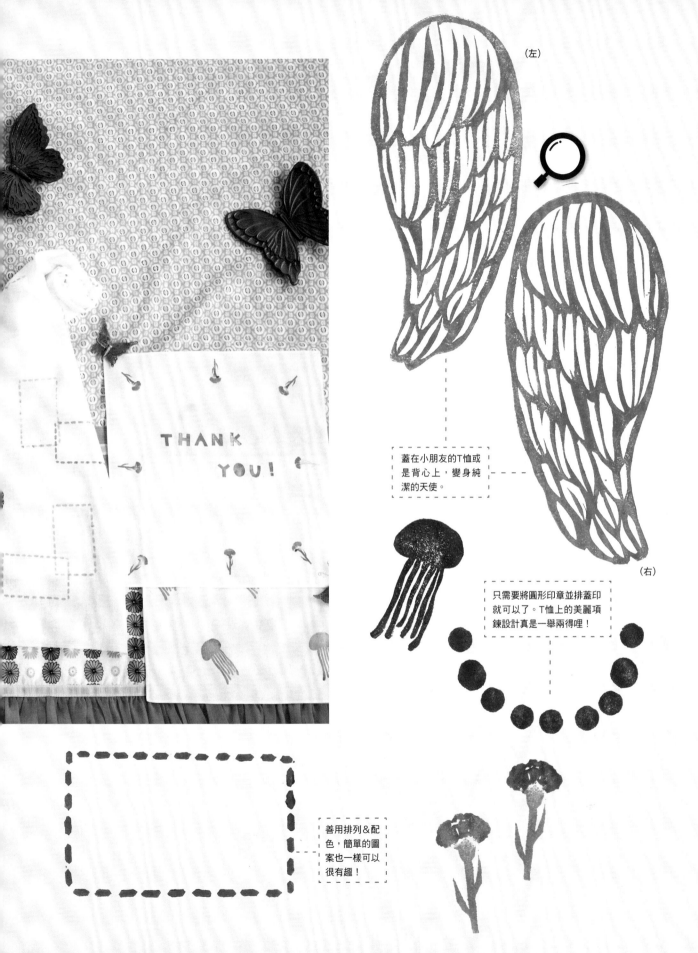

（左）

THANK YOU!

蓋在小朋友的T恤或是背心上，變身純潔的天使。

（右）

只需要將圓形印章並排蓋印就可以了。T恤上的美麗項鍊設計真是一舉兩得哩！

善用排列&配色，簡單的圖案也一樣可以很有趣！

書・書籤

喜歡閱讀的人應該喜歡，不喜歡的人也希望可以試著作看看藏書章、書套、書籤等小物。在書的側面蓋上自己的藏書章，更可以突顯對書本的喜愛和珍惜。書套＆書籤也不要從書店裡購買，試著自己來作作看。這些都只需要在厚紙板或色紙上蓋印圖案就完成了，作法非常簡單，也可以送給喜歡看書的朋友們呦！

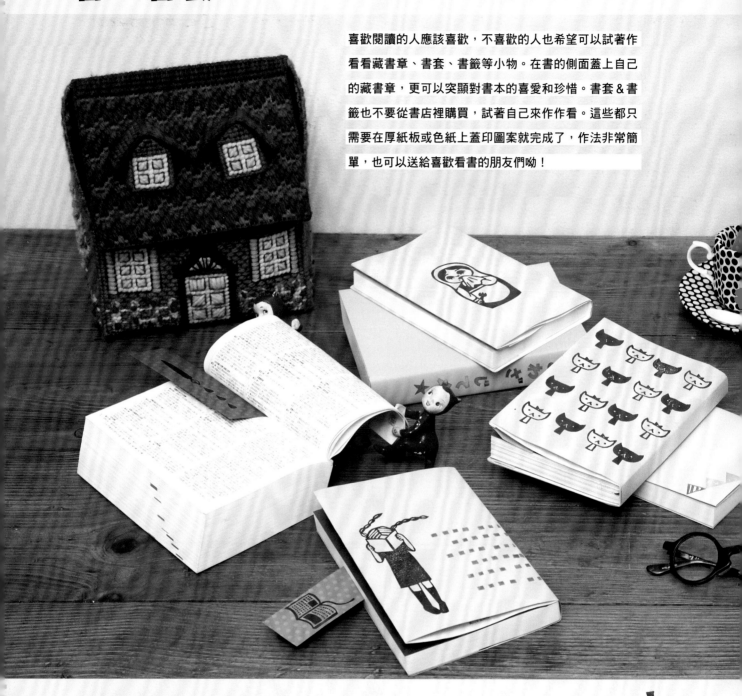

裝飾用小旗子，一個一個的改變顏色來蓋印試試看看吧！

充滿高級質感的鋼筆予人書卷味的氛圍。墨水也不要忘記了喔！

一看就知道重點的書籤款式。

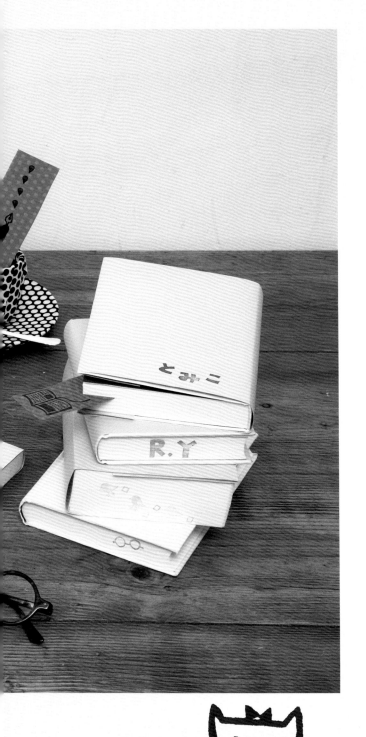

書衣的亮面凸粉立體加工。

書衣常常會因為碰觸而造成表面圖案摩擦，為了減低磨損，使用凸粉立體加工可以保護表面保持長久喔！只需要用色紙或是包裝紙包覆起來，再蓋上印章就是非常實用的書衣囉！

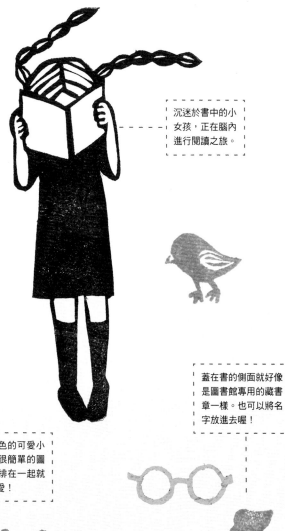

沉迷於書中的小女孩，正在腦內進行閱讀之旅。

蓋在書的側面就好像是圖書館專用的藏書章一樣。也可以將名字放進去喔！

黑白相反兩色的可愛小貓。雖然是很簡單的圖案，但是並排在一起就顯得非常可愛！

包裝紙

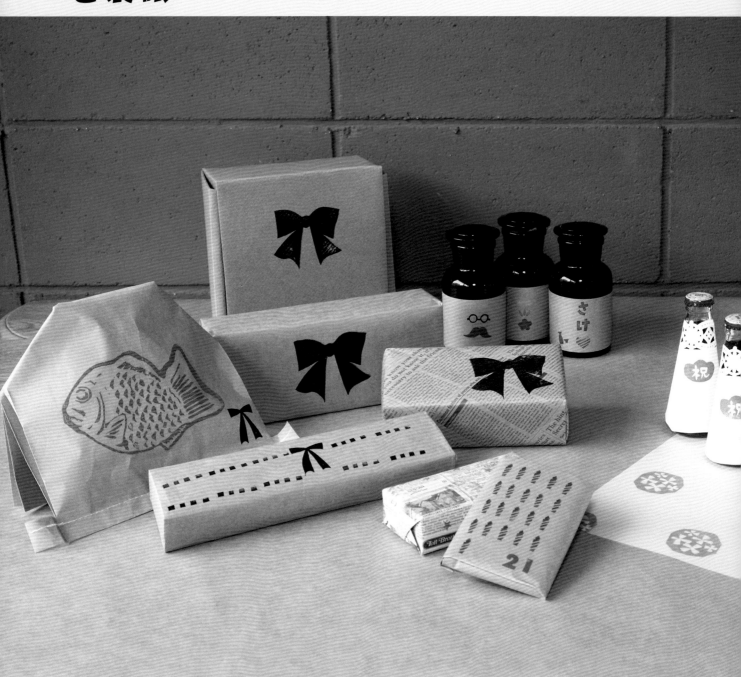

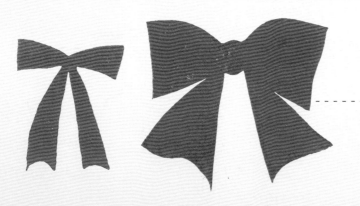

蓋在包裝紙或是英文報紙上都很好看。圖案印章更顯得超級可愛！

在送禮的時候如果可以包裝得非常可愛，一定會給人很棒的印象，如果再蓋上印章就更加完美囉！……因為有了這樣的想法，因此以自製的紙張搭配上そしな的文字展現送禮誠意，再蓋上像是可愛的蝴蝶結、代表節慶的「祝」，或「松竹梅」等的印章，更增添一份送禮的誠摯心意。另外，塑膠專用的印泥也非常好用喔！開始打造專屬於自己的原創包裝吧！

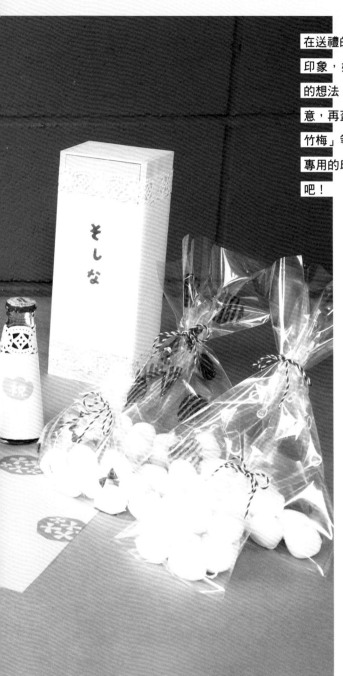

NEWS的圖案（參考P.69）

とみこはんの 推薦
試著蓋在塑膠紙上看看吧！

只要使用StazOn（參考P.9），連透明的塑膠袋也可以蓋上印章！開始構想可以讓送禮和收禮的人都大感驚奇的包裝設計吧！而且這款印泥還可以蓋在塑膠雨傘上，是不是很有趣呢？

太用力蓋印容易造成滑動，請輕輕地慢慢蓋上去吧！

慶祝的日子，非常方便！

松・竹・梅是節慶必備三種基本圖案。請三個一組好好保存起來呦！

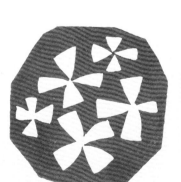

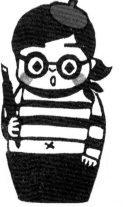

名片

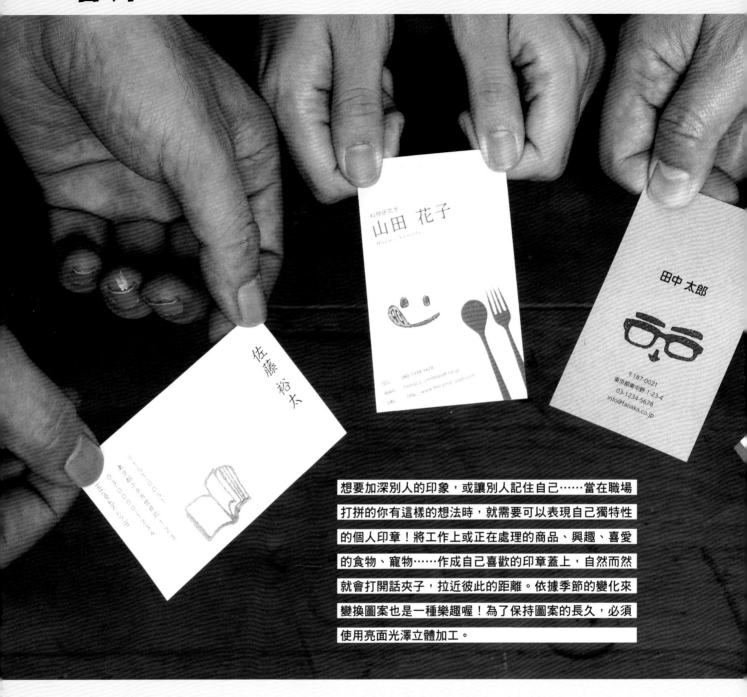

想要加深別人的印象，或讓別人記住自己……當在職場打拼的你有這樣的想法時，就需要可以表現自己獨特性的個人印章！將工作上或正在處理的商品、興趣、喜愛的食物、寵物……作成自己喜歡的印章蓋上，自然而然就會打開話夾子，拉近彼此的距離。依據季節的變化來變換圖案也是一種樂趣喔！為了保持圖案的長久，必須使用亮面光澤立體加工。

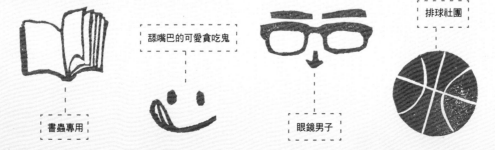

書蟲專用

舔嘴巴的可愛貪吃鬼

眼鏡男子

排球社團

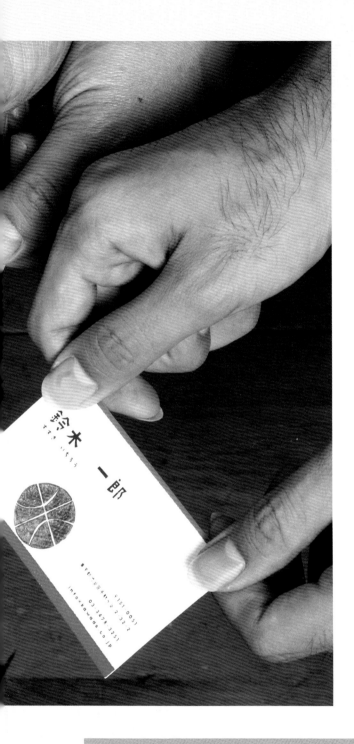

とみこはんの推薦
試著製作屬於自己的圖案看看吧！

若想要加深別人對自己的印象，就從各種方面切入，刻出只屬於自己的圖案印章吧！不只是職業或是興趣，飼養的寵物或是自己故鄉的名產，連喜歡的食物也可以，能夠成為話題的圖案可是非常多樣呢！

●麵包……

只要看一眼，就知道是什麼職業的圖案。以感覺很柔軟可口的茶色系作為印色。

●蒙布朗……

蓋上自己最喜歡的甜點也是個好方法。製作甜點的師父也非常適合使用！

●小貓咪……

自己飼養的小寵物圖案，同樣喜歡動物的人應該會心靈相通吧！

●足球……

自己的興趣&特長的印章。尤其是運動應該全世界都通用才是，或許可以馬上意氣相投呢！

●不倒翁……

依季節或節慶的不同來改變印章圖案。祈求福氣到來！

●香瓜……

說到自己喜歡的東西，當然就是故鄉（北海道）的名產。可以用來特別強調心愛的故鄉。

賀年卡

正月的拜年用賀卡。不要認為最近已經沒有人在寄明信片了，今年試著鼓起勇氣製作賀年卡印章看看吧！以印刷品絕對無法取代，充滿溫暖人情味的賀年卡，向很照顧自己的人或朋友問好吧！購買市面販賣的賀年卡然後蓋上圖案印章也可以，或乾脆購買純白的賀年卡試著自己設計看看！搭配「賀正」或「謹賀新年」等每年都會使用的大型印章，蓋上美麗的圖案送給自己心愛的人吧！

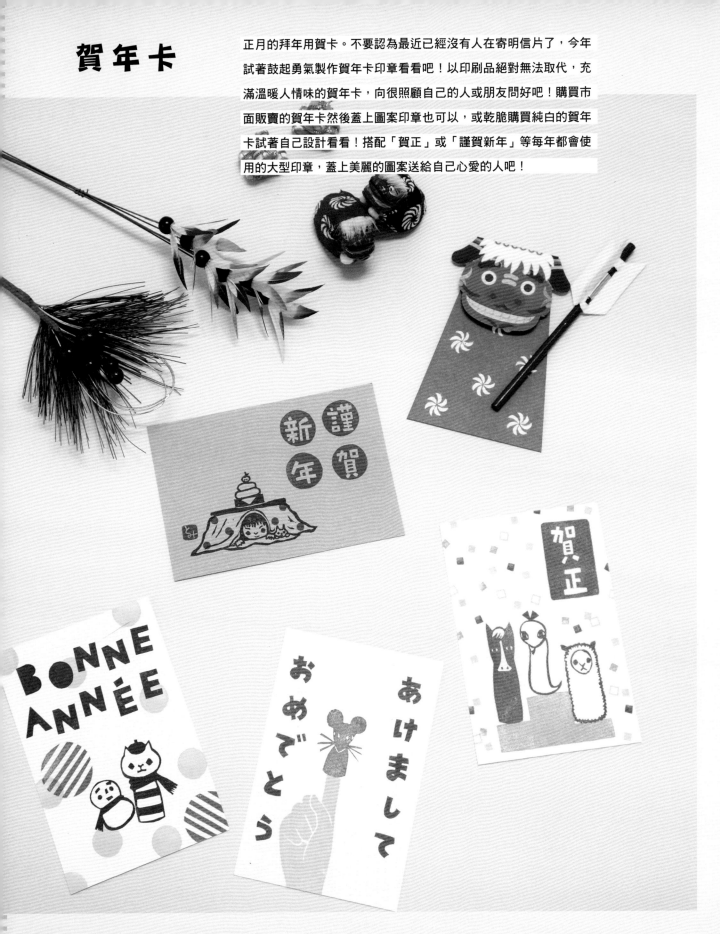

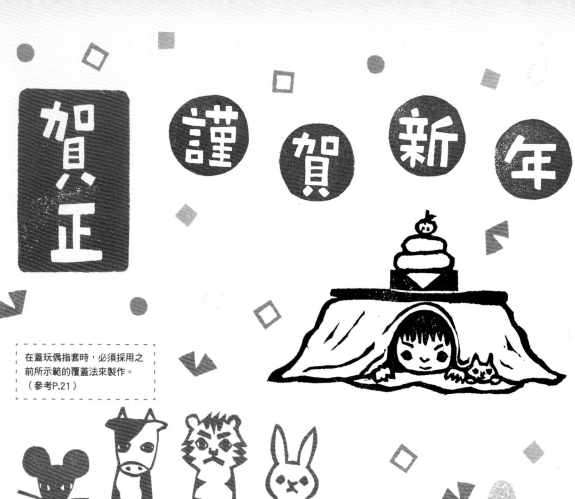

在蓋玩偶指套時，必須採用之前所示範的覆蓋法來製作。
（參考P.21）

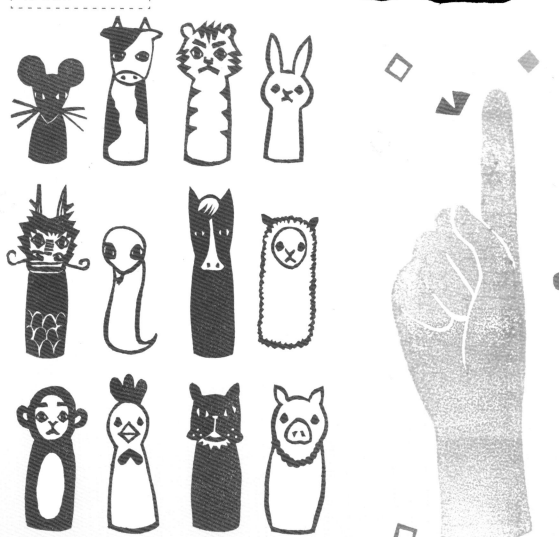

一起來玩橡皮章

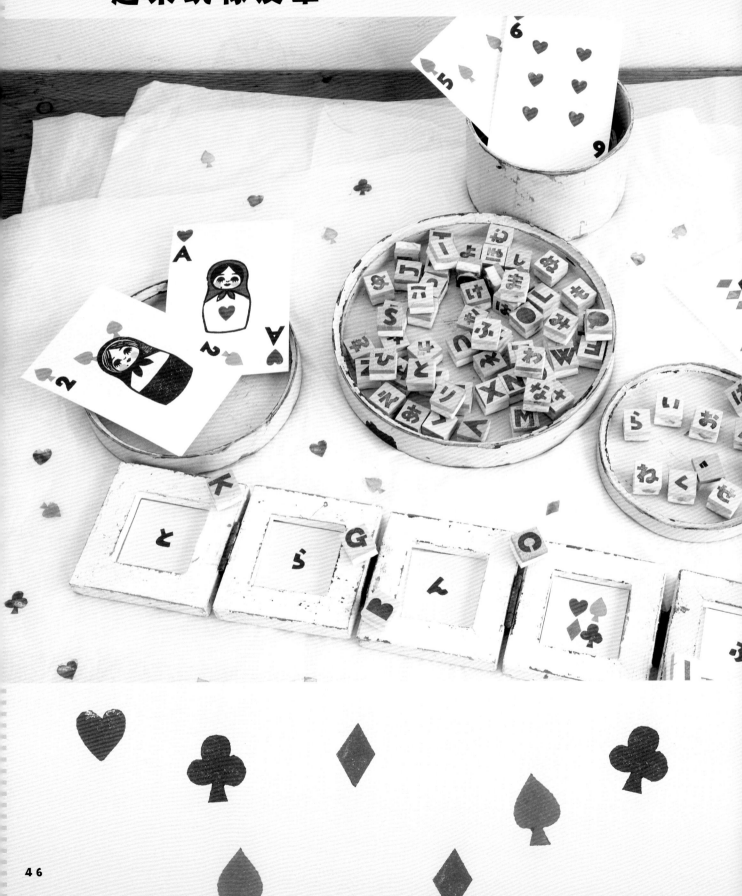

46

とみこはん check!
製作保護取手！

若想要大量生產同樣大小的印章，可以在橡皮擦板上畫出格子描繪出文字後，全部割開再來雕刻。使用率頻繁的文字印章，就在背面附上木板吧！使用黏著劑將木板黏在印章上就完成了！

可以將所有物蓋上自己名字的，就是超便利的平假名&英文字母印章。不僅是只刻自己的名字，如果製作出全部的單字就可以創造出不同的趣味。例如：為了讓小孩子記住單字的猜字遊戲，製作撲克牌或花牌圖案蓋在名片大小的卡片上，將印章並排蓋印，連大人的你也一定會覺得很好玩！並排蓋印的獨特歪斜感正是手作的真正魅力！將REMAKE雜貨絕對不可或缺的文字印章一次全部作起來，就可以長久使用囉！

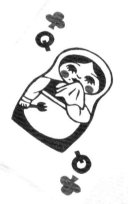

俄羅斯娃娃的圖案（參考P.7）

とみこの風格字體

想到如果自己寫的字可以變成印章一定很有趣，因此而開始製作。
放大來使用比較便利，請務必也試試將自己的字製作成印章看看喔！

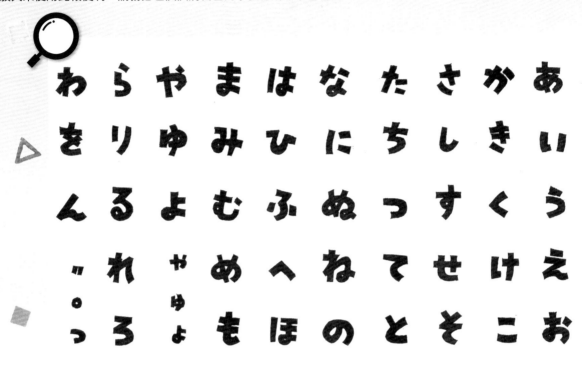

とみこはん・
橡皮章の主題設計

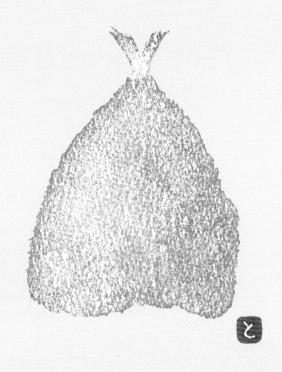

と

從這裡開始要為各位導覽とみこはん的橡皮章版畫世界。任何看得到的事物都在とみこ
はん的雕刻範圍內唷！食物、人物、旅行……盡情享受這些千變萬化的主題圖章吧！

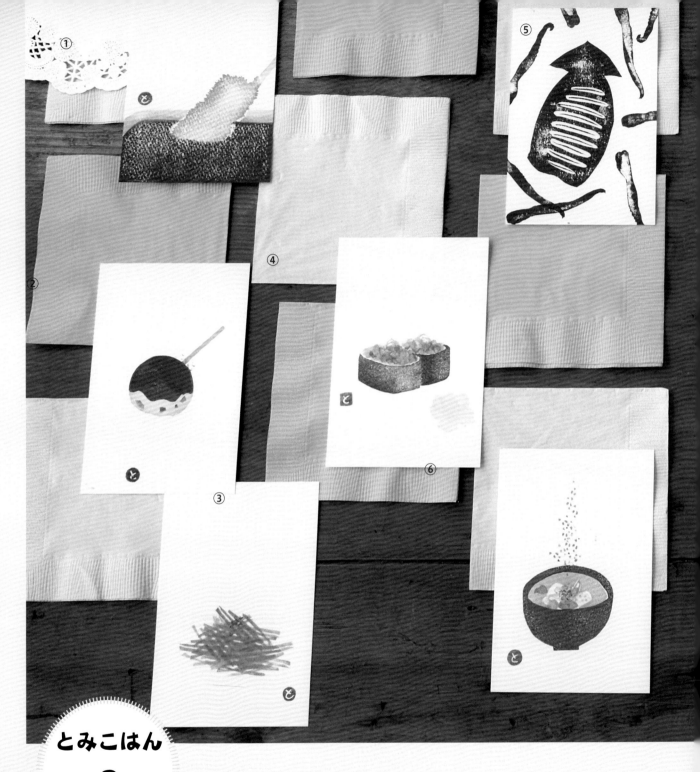

とみこはん
の
靈感

紙張質感

這些美味的食物印章也可以說是とみこはん的代表作。印章圖案本身非常的簡單，要注意的是蓋印後的質感＆蓋印的方法。紙的質感會大大左右油炸類食物作品的呈現，採用比較粗糙的明信片紙，蓋印出來的感覺特別好。一邊回憶品嚐食物時的美好滋味，一邊帶著無比的幸福來蓋章吧！

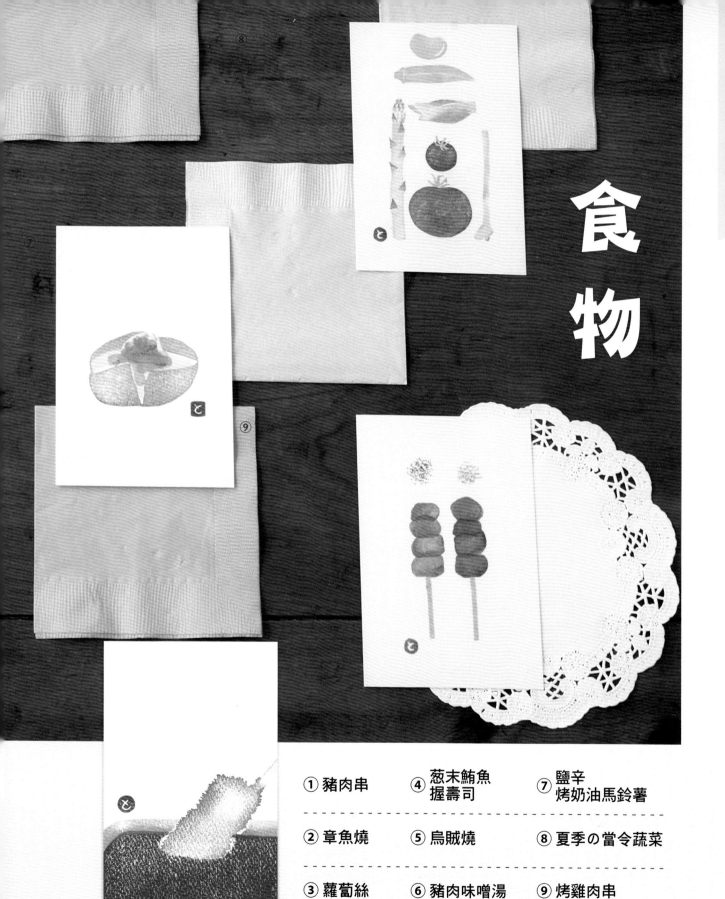

食物

① 豬肉串

② 章魚燒

③ 蘿蔔絲

④ 葱末鮪魚
握壽司

⑤ 烏賊燒

⑥ 豬肉味噌湯

⑦ 鹽辛
烤奶油馬鈴薯

⑧ 夏季的當令蔬菜

⑨ 烤雞肉串

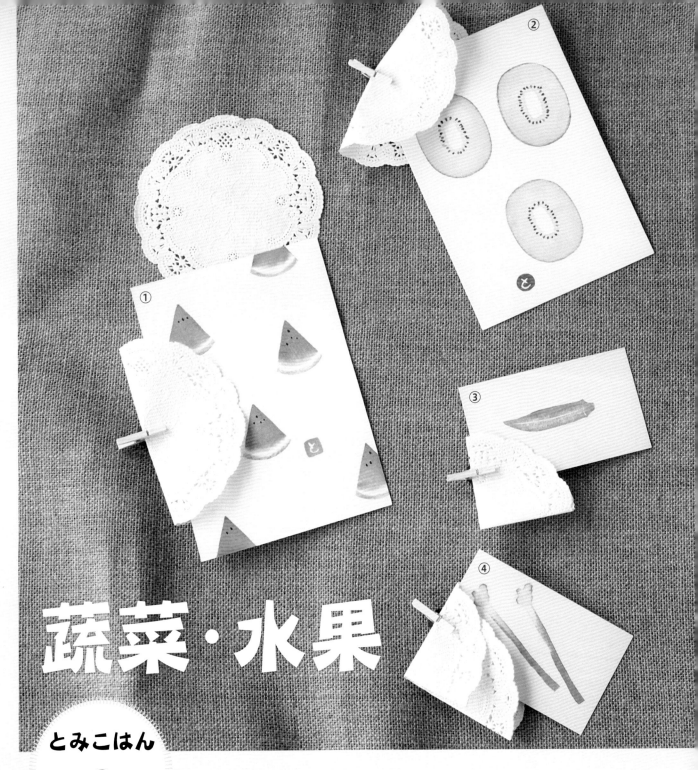

蔬菜・水果

漸層押繪技法

蔬菜、水果印章造型簡單，不須複雜的線條。とみこはん流藉此善用漸層押繪，展現出專屬於蔬果的獨特美感。例如奇異果，只需將中間雕刻鏤空的橢圓形印章，沾上數色印泥印上去就完成了。先以黃色作為基底色，再將黃綠色輕輕疊上就行囉！注意！越往外側顏色越重可是上色重點喔！最後，在靠近外側邊緣的果皮地帶沾上茶色系就完成了。如果基底色改用較濃郁的黃色系，就變成黃金奇異果了唷！

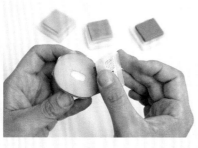

① 西瓜	④ 谷中生姜	⑦ 梨子
② 奇異果	⑤ 毛豆	⑧ 蘆筍
③ 秋葵	⑥ 番茄	⑨ 茗荷

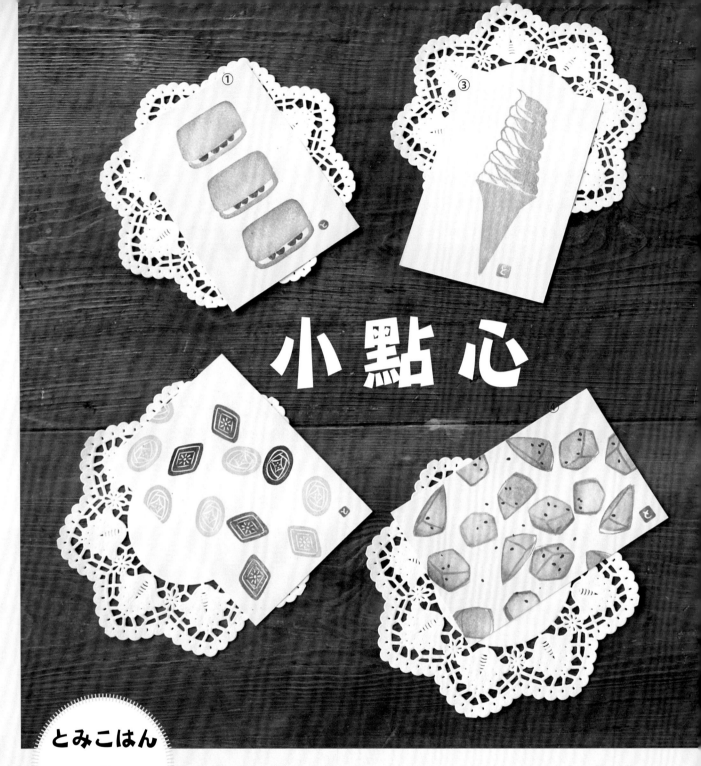

小點心

とみこはん
の
靈感

重疊押繪技法

蜂蜜蛋糕的蓋印方式與俄羅斯娃娃的頭巾（參考P.20）相同，皆利用重疊押繪技法。首先雕製第一版面，也就是蜂蜜蛋糕的輪廓部分，然後沾上茶色印泥蓋上圖案即可。接著雕刻第二版面──蜂蜜蛋糕的側面糕體，沾上黃色印泥重疊蓋印，就完成了這個超寫實的蜂蜜蛋糕喔！就以如同實際製作點心時，想努力作出令人垂涎三尺的燒烤色澤的心情一般，好好享受這製作過程吧！

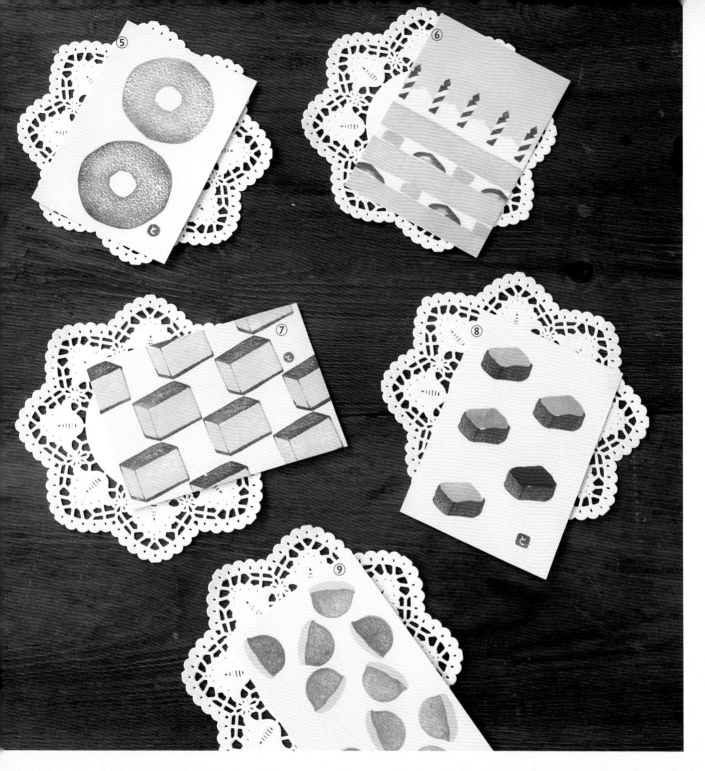

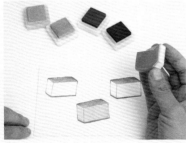

① 夾心餅乾	④ 日式蜜番薯	⑦ 蜂蜜蛋糕
② 糖果	⑤ 甜甜圈	⑧ 巧克力
③ 霜淇淋	⑥ 生日蛋糕	⑨ 鈴噹蛋糕

とみこはん
の
霊感

線條雕刻技法

雖然也喜歡雕刻複雜細緻的圖案印章，但這種可以馬上雕刻完成，善用各色印泥就可以賞玩的印章也很棒呢！只要雕刻出外圍輪廓線條就可以輕鬆完成。雖然沒有太過講究可愛的五官表情，但別有一番稍稍大人味的氛圍。

貓 咪

製作基本圖樣

輪廓線條單純的印章,搭配部件印章就可以作出只讓尾巴變黑色&製作斑紋等的各種廣泛應用。如果蓋印出來的是白貓,還可以使用色鉛筆或彩色筆繪製自己喜歡的紋路。基本上就算是同一個印章,只要善用各種顏色變化,就可以蓋印出不同紋路的貓兄弟喔!

旅行

旅行の旅行印章。在旅行時遇到的人、事、食物、經驗等,都刻成橡皮章將這些珍貴的回憶留下來吧!這些是我到荷蘭、比利時、法國之旅時的紀錄。想要雕刻出快樂的回憶,果然還是關於食物的印章了!

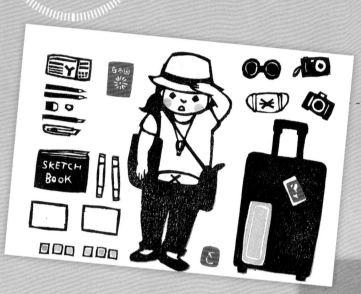

旅行準備清單
旅行時的必需品。

壽司
祈禱旅行的平安,出國時一定會在成田機場吃一頓壽司大餐。

布魯塞爾的摩天輪
是我這一輩子坐過最可怕的摩天輪了!但若有機會還是想再坐一次。

← 沒有窗戶
← 沒有安全腰帶

布魯塞爾南車站
超刺激過癮的摩天輪

成田空港寿司に通て

淡菜
在比利時吃了一頓淡菜大餐。

moules.

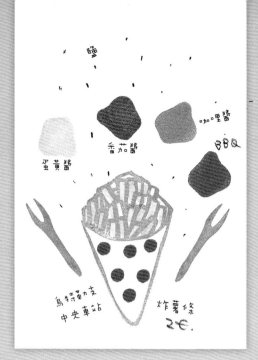

蛋黃醬
番茄醬
咖哩醬
BBQ

烏特勒支
中央車站
炸薯條
3€.

荷蘭的炸薯條
有各種醬汁可以搭配，
真令人難以抉擇！

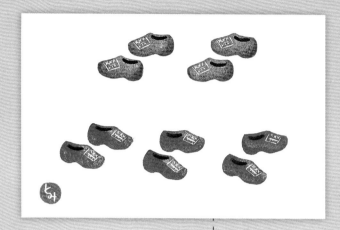

とみ

木鞋
就是喜歡這種圓圓的造型。
藍色&紅色的荷蘭國旗的顏色。

起司專賣店
忍不住想抱抱看的
可愛起司。

手作格子鬆餅
帶有媽媽味的格子鬆餅，
非常溫柔的味道。

巴黎的好朋友あっこ小姐・
婆婆手作的格子鬆餅。

merci

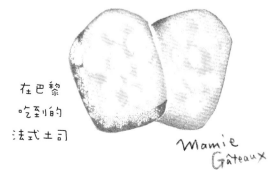

在巴黎
吃到的
法式土司

Mamie
Gâteaux

法式土司
在法國吃到的法式土司。
還想到德國法蘭克福
吃吃道地的德國香腸。

人物

在雕刻人物的時候，想想自己身邊的親朋好友吧！這次，以兒童版的12星座為雕刻的主題，一邊想著構圖的姿勢一邊雕刻，真的非常有趣！可以作出各種季節感的明信片，或作為生日卡片使用喔！

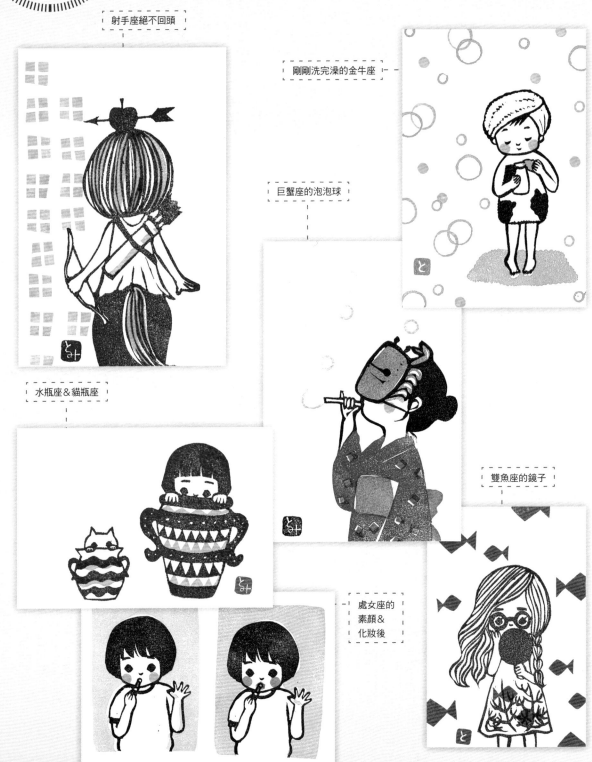

射手座絕不回頭

剛剛洗完澡的金牛座

巨蟹座的泡泡球

水瓶座&貓瓶座

雙魚座的鏡子

處女座的素顏&化妝後

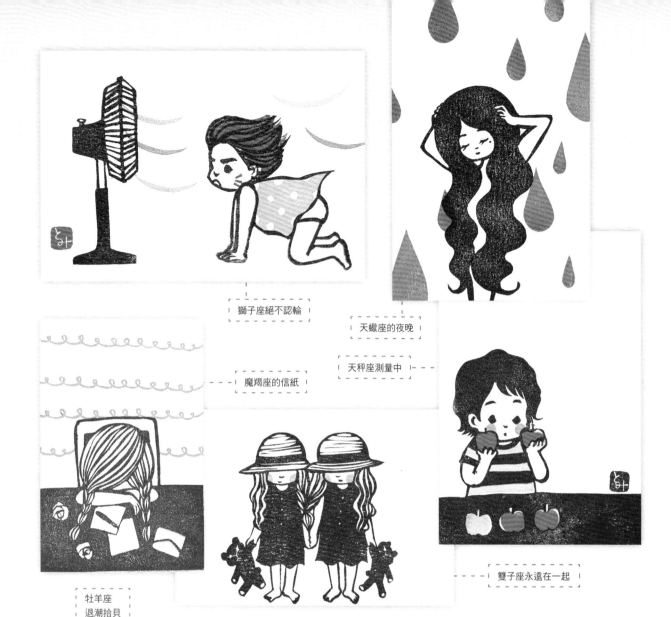

狮子座絕不認輸

天蠍座的夜晚

天秤座測量中

魔羯座的信紙

雙子座永遠在一起

牡羊座
退潮拾貝

雕刻の秘訣
鋸齒狀的尖銳線條＆柔軟的線條曲線

炸物麵衣使用鋸齒狀的尖銳線條，動物的毛髮則改用柔軟的線條曲線。如果可以正確作出這種微妙的線條變化，應該就更可以刻畫出印章中的真實世界了！雕刻的方法很簡單，重點在於運用手腕的力量，敏捷的操縱刀尖移動雕刻。雕刻動作完成之後，再輕輕將刀鋒插入V字形牙口，挑除橡皮擦即可。還不熟練的人在開始製作之前，請先使用多餘的橡皮擦練習看看吧！

可愛鮮花的印章，
是去充滿感謝的溫暖花束。

S P R I N G

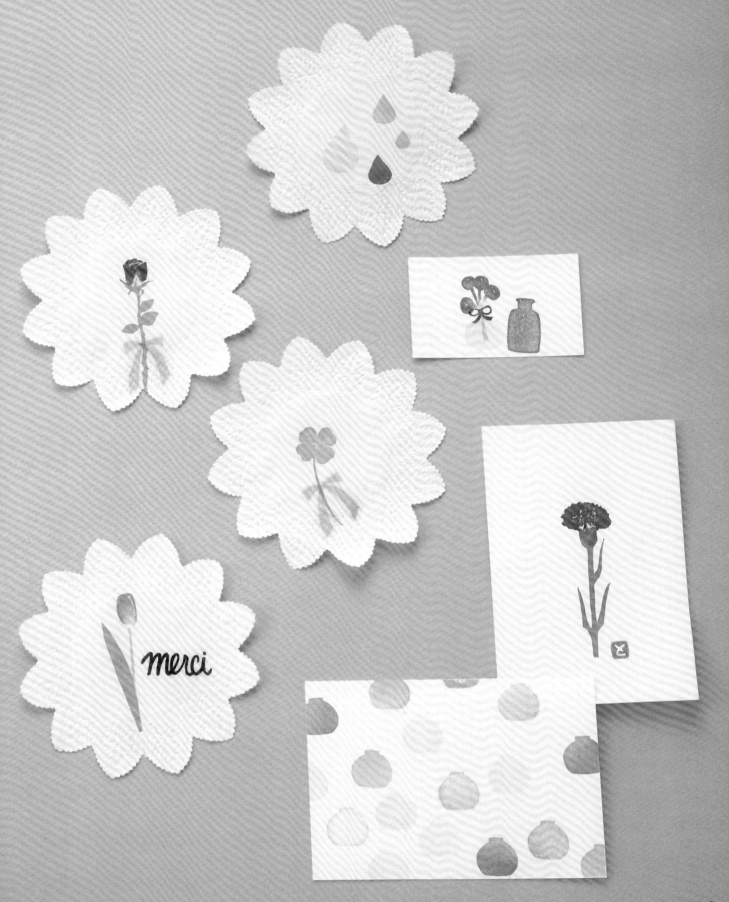

merci

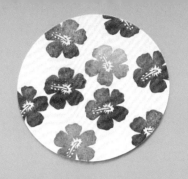
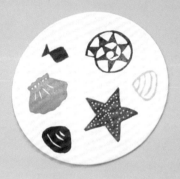
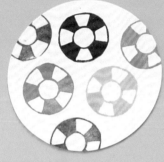

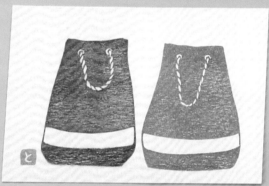
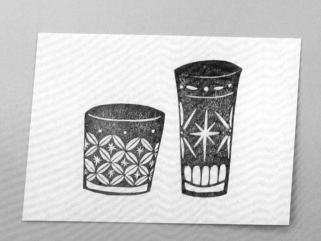

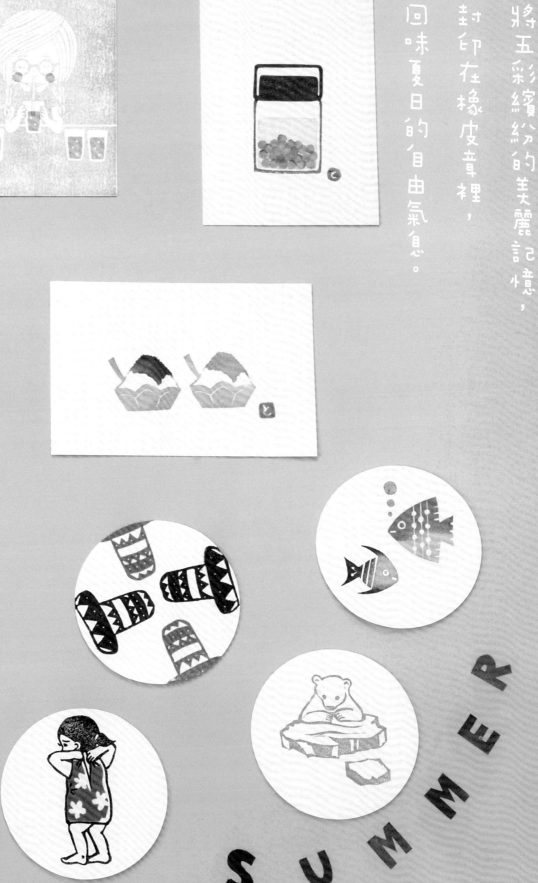

SUMMER

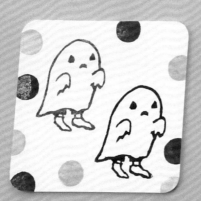

紅楓＆當令食物，
秋天的刻章靈感，
真是多的不可勝數。

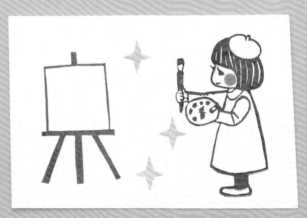

盛大節慶滿檔的冬季，
在寒冷的日子裡，窩在暖和的
桌子下，享受雕刻的樂趣。

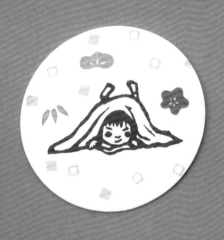

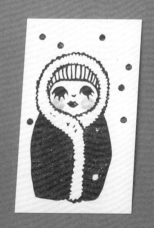

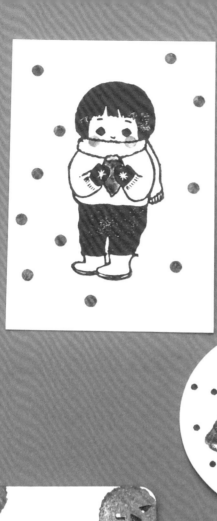

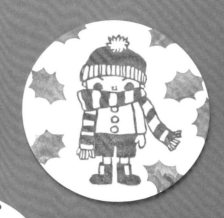

WINTER

將「好棒啊！」作成印章看看吧！
とみこの大人味橡皮章

因為「好棒啊！」的一時衝動而開始試著雕刻，刻的竟然都是些復古玩意。
「這個可不可以作成印章呢？」當我這樣想的時候，腦內其實已經開始在運作製造囉！

比利時啤酒
喝了兩杯，就試著
雕刻看看了。

烤鰻魚飯
在日本立秋前的節日「丑の日」前
後，最喜歡雕刻的這季節最想吃的
食物。

河豚生魚片
一邊想著不知哪天可以吃到，一邊雕刻著。

寒天紅豆黑糖冰
就像是真正的黑糖冰一樣，
準備了很多食材
一起蓋在上面。

比起打扮
更喜歡
吃東西！

醬油糯米丸子
為燒烤糯米丸子
疊印上醬油醬汁。
共需雕刻兩顆套版橡皮章。

70

とみこ酒吧
偶然發現了自己名字的酒吧，
就順勢刻下了這枚姓名印章！

紅燈籠
紅燈籠的紅色光芒
提醒我已經到了
想喝酒紓解壓力的
年紀了。

炸肉排
令人想要買了馬上咬一口的
美味炸肉片。

配酒小點心
在雕刻的時候，突然非常想要喝
酒，真傷腦筋！

大眾酒場
帶點淡淡悲傷氣氛的喝酒門簾，
讓人想要進去喝個兩杯。

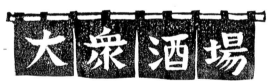

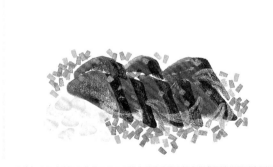

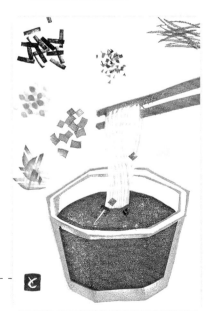

炙燒鰹魚
這道名料理一定要到
高知吃才行喔！

素麵
充滿調料香味的醬汁，
讓人有如置身高級料亭。

試著雕刻自己的
日常姿勢看看吧！

雕刻有趣的表情雖然也不錯，但也可以試著挑戰富有生活感的全身姿勢。雖說是要雕刻全身，但一點都不難，只有三個重點喔！首先，先照照鏡子檢查姿勢吧！

日常姿勢重點·1

體型·髮型·服裝是三大原則！
刻出形似自己的體型＆髮型，再搭配上自己最喜歡的衣服試試看。三頭身的黃金比例身材，是不是很可愛呢！

日常姿勢重點·2

讓雙手拿著自己喜歡的小物試試吧！
食物、書、寵物……搭配上可以代表自身日常感的東西吧！順道一提，從便利商店回來的我就是這個樣子喔！

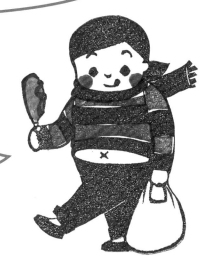

日常姿勢重點·3

背影姿勢也相當可愛好玩！
故意選擇不雕刻臉部表情也是一種方法。背影因為看不到臉部，只要體型、服裝、髮型類似，整體就會很相像，非常有趣！

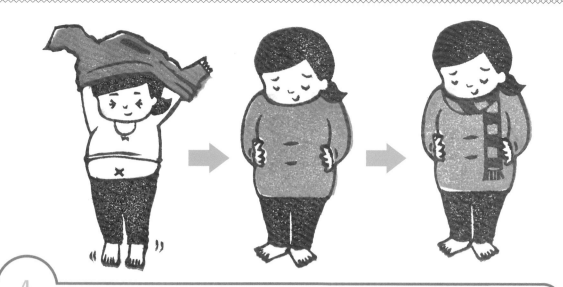

4

實際作看看吧！

將とみこ的全身圖案，描繪到描圖紙上。調整成自己的髮型&體型，試著製作自身的日常有趣姿勢看看吧！之後，只需要添加上裙子，或很有自己特色的東西就可以了。慢慢畫出自己的畫像後，務必挑戰看看只屬於自己的獨特印章！最後在自己的姿態旁寫上名字，這樣一定會知道是誰的！

增添單品印章來個大變身

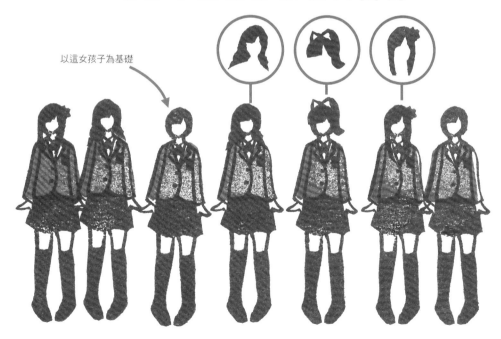

以這女孩子為基礎

蓋上基礎的女孩章後，只需要在上面蓋上不同髮型的印章，立刻不可思議大變身！只改變了髮型，整體的氛圍就完全不一樣了！就算不雕刻表情，只要髮型相似，感覺就像是那個人了。請依個人想像力來發揮吧！

假髮收集展示會！

以髮型印章打造假髮展示會！

不用雕刻表情也沒問題！多用途的可愛髮型印章公開發表！就算不雕刻臉部表情也可以傳達不同個性，髮型真是神奇啊！也很推薦以色筆或鉛筆描繪上表情、衣服……另外，依據蓋章的位置高低不同，排列時還可以表現出身高的差異呢！

4649

咖啡色短髮

棒球帽

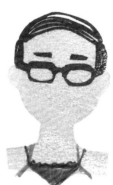

憂愁の中年男子

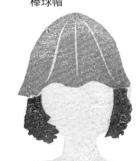

自由創作者

女孩子的髮型如：丸子頭、鮑伯頭、三股辮子、和風娃娃頭……以各種不同的特徵，充分享受雕刻的樂趣！

紳士

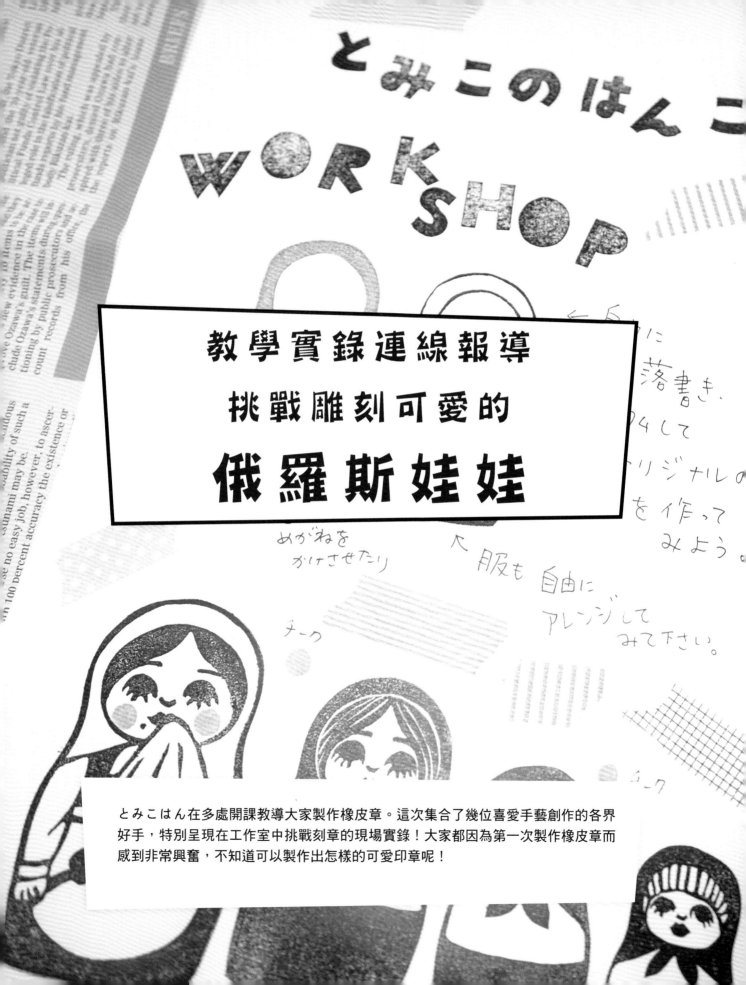

とみこのはんこ
WORKSHOP

教學實錄連線報導
挑戰雕刻可愛的
俄羅斯娃娃

めがねを
かけさせたり

チーク

人服も自由に
アレンジして
みて下さい。

チーク

とみこはん在多處開課教導大家製作橡皮章。這次集合了幾位喜愛手藝創作的各界好手，特別呈現在工作室中挑戰刻章的現場實錄！大家都因為第一次製作橡皮章而感到非常興奮，不知道可以製作出怎樣的可愛印章呢！

特別活動成員

ハローサンドウイッチ

澳洲出身的藝術家，更是手作全能大師。

宇田川一美

雜貨設計師。擁有20多年手藝創作經驗的大師，這次活動對她而言非常輕鬆。

しらくまいく子

語言＆映像的藝術家。雖然一開始非常有決心的來參加，但中途有點氣餒。

小泉美智子

造型師。第一次挑戰製作橡皮章，感到非常不安的樣子……

長谷川アキラ

服裝設計師。參加者中唯一的一位男生。對於手作非常有自信。

活動場地
西武渋谷店 サンイデー

〒 150-8330
東京都渋谷区宇田川町
21-1 A 館 7 樓

とみこはん老師

配合雕刻者的習慣＆興趣的橡皮章教室每個月一次在西武渋谷店進行教作課程。今天面對這些高手似乎有點緊張。

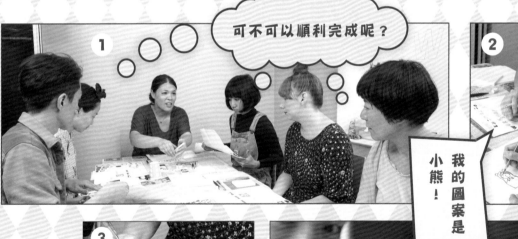

① 可不可以順利完成呢？

② 畫圖中

我的圖案是小熊！

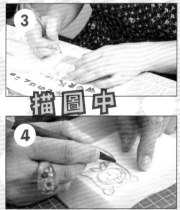

③④ 描圖中

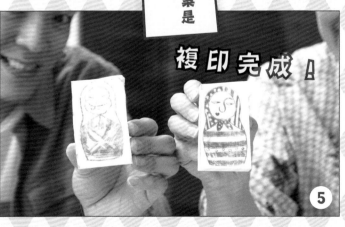

⑤ 複印完成！

6 很認真！

7 慎重的第一刀！！

好像還不錯呦 ♥

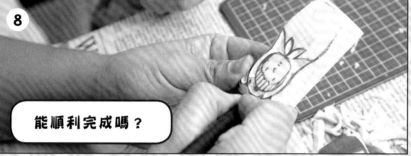

8 能順利完成嗎？

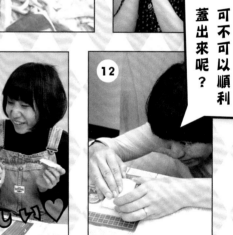

9

可不可以順利蓋出來呢？

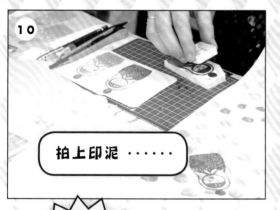

10 拍上印泥……

11 楽しい♥

12

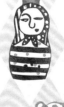

接著……

總算完成囉！

完 成

小泉小姐作品

宇田川小姐作品

長谷川先生作品

しらくま小姐作品

ハローサンドウイッチ小姐作品

とみこはんの合作活動　　　以橡皮章進行可愛插圖

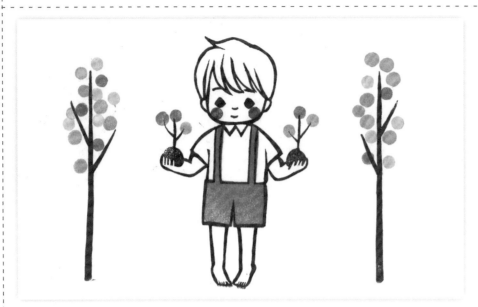

紀念植樹活動（ピジョン株式會社）

「キューピー３分クッキング我最愛的菜單」（日本テレビ）

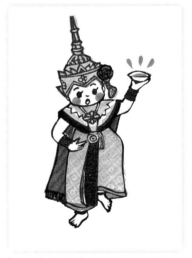

「たべようび」（オレンジページ）

「東京人」（都市出版）

「dancyu」（PRESIDENT 社）

最 後 の 叮 嚀

由衷感謝現在拿著這本書的你。

「這個人的臉，好像很容易雕刻！」

「那個女孩裙子上的圖案，好想刻成印章喔！」

「排隊排的這麼長，好想作成印章蓋蓋看喔！」

從開始雕刻橡皮章後，我看見所有東西時，都讓我不禁有「這個可不可以刻成印章呢？」的念頭。

一旦浮現這種想法，馬上變身成「印章腦」！

腦內物質分泌出非常多量的雕刻多酚，即使出門在外也非常非常想趕快回家雕刻。如果你問我：

「從製作手中這一塊專屬於自己的橡皮章中得到什麼樣的樂趣？」

我會這樣說：繪製圖案·描繪在橡皮擦上·雕刻·蓋印，當中能得到的太多了！

從繪製圖案到準備雕刻前，哪部分要雕刻，哪部分要預留下來＝判斷力的重要性；雕刻的太過火而無法挽救的心痛感覺；有時候也會不小心割錯，卻順著「咦，這樣感覺好像也不錯！」的情勢完成作品；按照想法雕刻成功的成就感＆自身體驗；想馬上與人分享自己作品的心情……只是製作一個簡單的印章，卻獲得了很多不一樣的體會和經驗呢！

……這樣說也許太過於誇張，但是手作橡皮章，就是這麼豐富好玩又有趣的一件事！

就算雕刻同樣的圖案，但因為雕刻的人不同，就會產生不一樣的個性和差異，這就是有趣之處。

橡皮章是一種「不怕失敗·結果完美·過程非常有趣」的手作工藝。

動心起念要開始刻章的那天就是大吉日。請一定要試著雕刻出自己喜歡的印章看看喔！

初學者也不用擔心……放鬆心情，最重要的是要找自己喜愛的東西來雕刻。

希望橡皮章可以更增添生活中的色彩，成為生命中一種小小的樂趣。

我也是吃了什麼料理就刻料理印章，出去旅行就刻旅行印章，偶然在路上遇見野貓就刻小貓印章……而且以後只要一見鍾情的事物，都打算雕刻成印章哩！

這種雕刻的熱情和趣味，永遠都不會有停止的一天！

とみこはん　敬啟

超有雜貨Fu！

文具控&手作迷一看就想刻のとみこ橡皮章
手作創意明信片x包裝小物x雜貨風袋物

作　　者／とみこはん
譯　　者／洪鈺惠
發 行 人／詹慶和
總 編 輯／蔡麗玲
執行編輯／陳姿伶
編　　輯／林昱彤・蔡毓玲・劉蕙寧・詹凱雲・黃璟安
封面設計／周盈汝
美術編輯／陳麗娜・李盈儀
內頁排版／造極
出 版 者／Elegant-Boutique新手作
發 行 者／悅智文化事業有限公司 郵政劃撥帳號／19452608
戶　　名／悅智文化事業有限公司
地　　址／220新北市板橋區板新路206號3樓
網　　址／www.elegantbooks.com.tw
電子郵件／elegant.books@msa.hinet.net
電　　話／(02)8952-4078
傳　　真／(02)8952-4084

2013年12月初版一刷　定價280元

TOMIKO NO HANKO TEGARU NI HOTTE IROIRO PETAPETA
©TOMIKOHAN 2012
Originally published in Japan in 2012 by Kawade Shobo Shinsha Ltd.
Publishers, Tokyo.
Chinese translation rights arranged through TOHAN CORPORATION, TOKYO.,
and Keio Cultural Enterprise Co., Ltd.

經銷／高見文化行銷股份有限公司
地址／新北市樹林區佳園路二段70-1號
電話／0800-055-365　傳真／(02)2668-6220
星馬地區總代理：諾文文化事業私人有限公司
新加坡／Novum Organum Publishing House (Pte) Ltd.
20 Old Toh Tuck Road, Singapore 597655.
TEL：65-6462-6141　　FAX：65-6469-4043
馬來西亞／Novum Organum Publishing House (M) Sdn. Bhd.
No. 8, Jalan 7/118B, Desa Tun Razak, 56000 Kuala Lumpur, Malaysia
TEL：603-9179-6333　　FAX：603-9179-6060

國家圖書館出版品預行編目(CIP)資料

超有雜貨FU!文具控&手作迷一看就想刻のとみこ橡
皮章：手作創意明信片x包裝小物x雜貨風袋物 / とみ
こはん著；洪鈺惠譯. -- 初版. -- 新北市：新手作出版
：悅智文化發行, 2013.12
　　面；　　公分. -- (趣.手藝；21)
ISBN 978-986-5905-44-6(平裝)

1.工藝美術 2.勞作
964　　　　　　　　　　　　102024004

Staff日文原書團隊

美術指導／棚澤剛大（マニュスクリプト）

攝影／梅木麗子（entrance）

造型／小泉美智子

採訪編輯／遠藤るりこ

執行編輯／半田一成（マニュスクリプト）

協力

ヒノデワシ株式會社　http://www.hinodewashi.co.jp/

株式會社ツキネコ　http://www.tsukineko.co.jp/

エヌテイー株式會社　http://www.ntcutter.co.jp/

攝影協力

造型 PROPS NOW

　　　EASE

　　　JOHNNY JUMP UP (03-5458-1302)

SPECIAL THANKS

宇田川一美　http://www.udagawa-file.com/

ハローサンドウイッチ　http://hellosandwich.blogspot.jp/

しらくまいく子　http://ikukoshirakuma.com/

長谷川アキラ　http:// swhip.com/

西武 渋谷店　http://www.artmeetslife.jp/

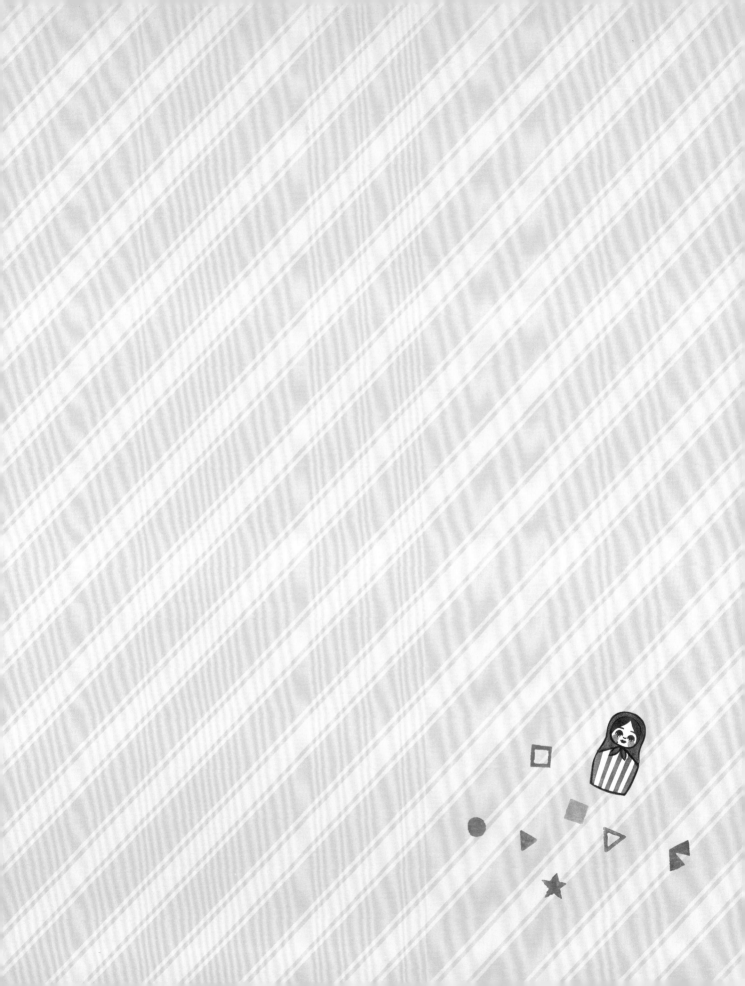

Elegantbooks
以閱讀，
享受幸福生活

趣・手藝 01

雜貨迷の魔法橡皮章圖案集
mizutama・mogerin・yuki◎著
定價280元

趣・手藝 02

大人&小孩都會縫的90款馬
卡龍可愛吊飾
BOUTIQUE-SHA◎著
定價240元

趣・手藝 03

超Q不織布吊飾就是可愛
嘛！
BOUTIQUE-SHA◎著
定價250元

趣・手藝 04

138款超簡單不織布小玩偶
BOUTIQUE-SHA◎著
定價280元

趣・手藝 05

600+枚馬上就好想刻的 可
愛橡皮章
BOUTIQUE-SHA◎著
定價280元

趣・手藝 06

好想咬一口！
不織布的甜蜜午茶時間
BOUTIQUE-SHA◎著
定價280元

趣・手藝 07

剪紙×創意×旅行！
剪剪貼貼看世界！154款世
界旅行風格剪紙圖案集
Iwami Kai◎著
定價280元

趣・手藝 08

動物・雜貨・童話故事：80
款一定要擁有的童話風繡片
圖案集－用不織布來作超可
愛的刺繡吧！
Shimazukaori◎著
定價280元

趣・手藝 09

刻刻！蓋蓋！一次學會700個
超人氣橡皮章圖案
naco◎著
定價280元

趣・手藝 10

女孩の微幸福，花の手作
──39枚零碼布作の布花飾
品
BOUTIQUE-SHA◎著
定價280元

雅書堂 EB 新手作

雅書堂文化事業有限公司
22070新北市板橋區板新路206號3樓
facebook 粉絲團:搜尋 雅書堂
部落格 http://elegantbooks2010.pixnet.net/blog
TEL:886-2-8952-4078 ・ FAX:886-2-8952-4084

趣・手藝 11

3.5cm×4cm×5cm甜點變
身!大家都愛的馬卡龍吊飾
BOUTIQUE-SHA◎著
定價280元

趣・手藝 12

超圖解!手拙族初學
毛根迷你動物的26堂基礎課
異想熊・KIM◎著
定價300元

趣・手藝 13

動手作好好玩の56款寶貝の
玩具:不織布×瓦楞紙×零
碼布:生活素材大變身!
BOUTIQUE-SHA◎著
定價280元

趣・手藝 14

隨手可摺紙雜貨:75招超便
利回收紙應用提案
BOUTIQUE-SHA◎著
定價280元

趣・手藝 15

超萌手作!歡迎光臨黏土動
物園挑戰可愛極限の居家實
用小物65款
幸福豆手創館(胡瑞娟 Regin)◎著
定價280元

趣・手藝 16

166枚好感系×超簡單創意
剪紙圖案集: 摺!剪!開!完
美剪紙3 Steps
室岡昭子◎著
定價280元

趣・手藝 17

可愛又華麗的俄羅斯娃
娃&動物玩偶:繪本風の
不織布創作
北向邦子◎著
定價280元

趣・手藝 18

玩不織布扮家家酒!
在家自己作12間超人氣
甜點屋&西餐廳&壽司店
的50道美味料理
BOUTIQUE-SHA◎著
定價280元

趣・手藝 19

文具控最愛的手工立體卡
片　超簡單!看圖就會
作!萬用卡不打烊!萬用卡
×生日卡×節慶卡自己一
手搞定!
鈴木孝美◎著
定價280元

趣・手藝 20

初學者ok啦!一起來作
36隻超萌の串珠小鳥
市川ナヲミ◎著
定價280元